周聰和他的粵語時代曲時代

黃志華 著

匯智出版

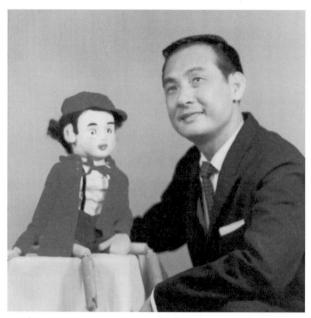

周聰主持的電台節目《木偶與我》，商台於 1959 年八月
尾開台未幾便啟播，甚受歡迎，節目播至 1961 年尾才
結束。圖為周聰與小木偶拍造型照，但估計是為有關的
唱片《周聰與木偶》作宣傳。

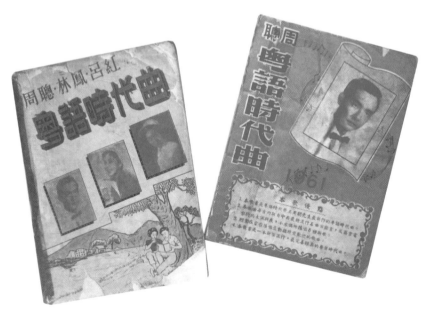

周聰家人珍藏的兩本歌書，俱出版於六十年代初，右邊那本
《周聰粵語時代曲 1961》更是周聰的歌書專集。

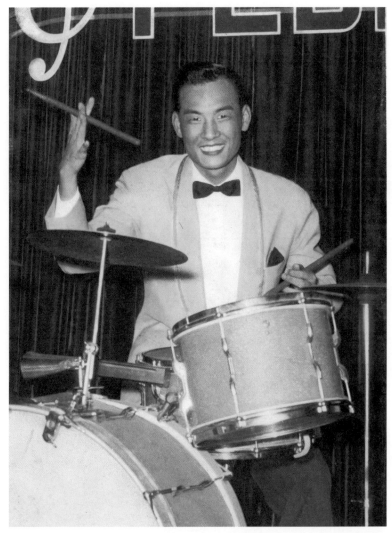

周聰在二十歲左右（約 1945 年）開始自學爵士鼓，曾在多個粵劇團打爵士鼓，其後更擔任夜總會的樂隊領班。這是他難得一見的打鼓英姿。

商台繼「薔薇之戀」
又推出「勁草嬌花」

商台廣播劇《勁草嬌花》啟播的新聞稿的剪報，原刊於 1962 年 5 月 14 日《華僑日報》「本港新聞」版。

WAH KIU YAT PO

飛花曲

商台播出「勁草嬌花」
主題曲飛花曲之曲譜

《華僑日報》於 1962 年 5 月 28 日在「華僑文化」版刊載了商台廣播劇《勁草嬌花》的插曲之一《飛花曲》的歌譜。

勁草嬌花

勁草嬌花插曲
頗受聽眾懽迎

《華僑日報》於 1962 年 6 月 25 日在「華僑文化」版刊載了商台廣播劇《勁草嬌花》的插曲之二《勁草嬌花》的歌譜。

周聰攝於商台的大門口。

估計是一次簽約儀式。左方應為黃宗保，右方為周聰，居中的一位姓名待考。

照片背後有「廬山藝術公司」的印鑑。估計是
六十年代拍的照片。

罕有的周聰簽名照片。

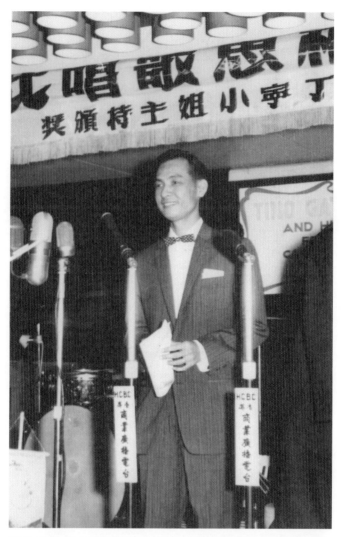

照片背後印有「中英報　陳志深攝」的字樣，印鑑並附有
「一九六零年　月　日」的字樣，但沒有填何月何日。相信
是周聰為一個歌唱比賽擔任主持，而這個比賽商台是有份
參與，如錄音播放之類。在前面出現過的《周聰粵語時代曲
1961》歌書封面，其封面裏亦印有這張照片，但卻是裁掉
了上方「丁寧小姐主持頒獎」等字句的。

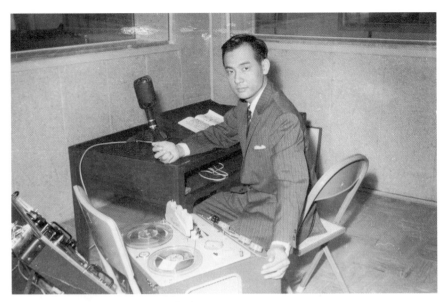

周聰在電台播音時所拍下的照片。

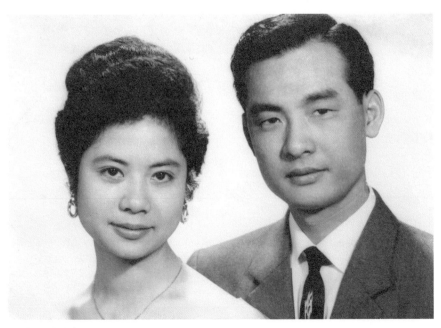

周聰和他的妻子。

目 錄

緒言

　　周聰，曾獲黃霑那一輩的流行歌曲創作人譽為「粵語流行曲之父」，事實上，在九十年代初，筆者就曾親見黃霑在他的專欄上肯定周聰是「粵語流行曲之父」，那篇文章見於 1991 年 1 月 16 日《信報》上的黃霑「玩樂」專欄。所以，實在很值得專門地研究周聰在粵語流行曲歷史上的貢獻。

　　本書名為《周聰和他的粵語時代曲時代》，顧名思義，有兩個重點，重點之一是以周聰為研究焦點，努力呈現他在各個年代之中，對粵語流行曲的貢獻。重點之二則是努力呈現周聰當年所處的「粵語時代曲時代」，希望可以看清楚些，這個「粵語時代曲時代」，會是怎樣的一個時代？

　　然而，哪些時段，算是屬於「粵語時代曲時代」？要回應這個問題，首先需思量早期的粵語流行曲歷史發展，應當怎樣分期。筆者近年有以下的設想，將它分為六個時期：

一　粵語時代曲史前時期

這是指 1952 年 8 月 26 日以前的時期。

二　粵語時代曲初生時期 / 周聰呂紅時期

這是指從 1952 年 8 月 26 日香港首批粵語時代曲出版後至 1958 年左右的時期，而這時期的特點之一是乃同時是七十八轉唱片的晚期。

三 林鳳（邵氏粵語歌舞片）時期

這個時段約是 1959 至 1961 年左右。

四 商台廣播劇歌曲及廣告歌時期

這個時段約是 1961 至 1964 年左右。

五 陳寶珠蕭芳芳電影歌曲時期

這個時段約是 1965 至 1969 年左右。

六 粵語流行曲振興之前夜

這個時段約是 1969 至 1973 年左右。

於本書而言，「粵語時代曲時代」主要是指第二個時期，即「粵語時代曲初生時期」或「周聰呂紅時期」，亦即七十八轉唱片的晚期，最多是延伸至第四個時期，即「商台廣播劇歌曲及廣告歌時期」。因為和聲唱片公司在 1959 至 1963 年左右，尚有繼續出版三十三轉的「粵語時代曲」唱片，依然使用「粵語時代曲」這個名稱。

換句話說，本書所指的「粵語時代曲時代」，主要是指 1952 至 1963 年這個長達十一年的時段。期間和聲歌林唱片公司從率先在香港出版「粵語時代曲」唱片以至不停地出版，到 1963 年才停止下來。但對於其他唱片公司而言，「粵語時代曲時代」其實就只局限於 1952 年至 1958 年的時期。所以本書對「粵語時代曲時代」之研究，主要是聚焦在這個時期。

無奈，往事真如煙！

這個「粵語時代曲時代」距今已是五十多年前的事，加上我們向來輕忽對香港流行音樂歷史的書寫，尤其是有關 1974 年以前粵語流行曲地位

極低微時期的歷史，不但乏人書寫，更有一些很有偏見的主流說法，而一手資料則已極大量極大量地流失。可想而知，現在我們縱是如何努力呈現，卻像一幅有一千塊的拼圖，有六七百塊拼塊都已丟失，無論怎樣努力去拼接，都不成畫面！

但縱是畫不成畫，還是應該有一塊拼一塊，至少單憑這些缺失甚多的拼圖，已能足以駁斥好些主流的偏頗說法。

粵語時代曲
誕生前後之周聰

關於周聰早年的資料，現在能知道的已不多。陳守仁與容世誠當年為周聰做的一個訪問，算是有較多的披露。該訪問已難查得原刊於《廣角鏡》雜誌的哪一期，後來全文收載於廣角鏡出版社 1991 年六月初版的《香港掌故》第十三集頁 104 至 115，但這個訪問版本，容世誠的名字被刪去，作者名字只有陳守仁。

在該篇訪問中（以下稱「陳容訪問」），周聰憶述說，他在 1925 年出生於廣州，父親是公務員，祖父是茶葉商人，均與音樂界毫無關係。這方面，據周聰家人提供的資料，有一點可以補充：周聰原籍是廣東開平蜆崗波羅鄉。

第一節　約二十歲學爵士鼓

在陳容訪問之中，周聰續說，由於要避開戰亂，他約在 1936 年時到香港。及至香港淪陷時，他便返回廣州，參加過話劇團，在當時的茶座自編自導自演。據說那時廣州市的茶座，是主要的娛樂場所，除演話劇之

1

外，也唱國語時代曲和粵曲。他大概在二十歲左右開始自己學打爵士鼓，抗戰勝利後解放前再來香港，曾在多個粵劇團打爵士鼓，其後更擔任夜總會的樂隊領班。

早在廣州市的茶座工作時，周聰已常與呂文成等音樂名家來往。戰後回香港，再遇上呂文成，呂氏介紹他認識和聲歌林唱片公司的老闆，由這位老闆教周聰唱粵曲。最初是嘗試創作廣告歌詞，覺得效果很好，也受歡迎，便開始寫起流行歌詞來。

說來，近年筆者見過粵語片《浩劫紅顏》（原名《可憐的秋香》）的首映廣告（首映日期為 1952 年 10 月 17 日），由芳艷芬、吳楚帆主演的，廣告上列有「天王樂隊聯合拍和」，而這「天王樂隊」成員是呂文成、尹自重、何大傻、馮少毅和周聰。這說明周聰和多位粵樂名家真是常有往還，拍電影都一起客串。

第二節　　第一首唱片曲不敢示名

在陳容訪問之中，周聰還透露過，他第一首演唱的唱片歌曲，乃是《馬來風光》。此曲的國語版，是由姚敏和姚莉對唱，粵語版本則由周聰和呂紅對唱，周聰有感只是嘗試，恐怕聽眾不接受，不敢在唱片上印出名字。故此，人們聽那首由呂紅演唱的《馬來風光》，會聽到一把神秘的男聲跟呂紅對唱。呂紅唱的《馬來風光》，是和聲歌林唱片推出的第二批粵語時代曲，現在可以查知推出日期是 1953 年 3 月 16 日。

在 1953 年的時候，可以考查到周聰曾獲得機會，為粵語電影《日出》創作了兩首歌曲，一首名叫《夜夜春宵》，一首名叫《好家鄉》，俱是由周聰包辦曲詞。這部《日出》，由張瑛、梅綺主演，首映於 1953 年 9 月 20 日。

我們也可以看到，周聰自和聲歌林唱片推出第一批粵語時代曲以來，就一直有為這些粵語時代曲填詞，稍後更演唱起來，可謂走在最前線。事

實上，周聰不僅是寫詞演唱粵語時代曲，在五十年代中期，他就有機會在電台主理有關粵語時代曲的播音節目。不過，這些歷史痕跡是十分倚賴報紙上的電台節目表，節目表有透露就有跡可尋，沒透露就無跡可尋了。

第三節　1954年起為港台「領導」特備粵語時代曲節目

從《華僑日報》查得，香港電台在1954年的特備節目，頗有一些是「由周聰領導播出」。比如在2月2日農曆年大除夕《華僑日報》所刊的節目預告中，見到大年初二（2月4日）有一個「特備粵語時代曲」節目，註明是「由周聰領導播出」，可惜是節目預告，並無刊出曲目。但由此可知，周聰當時已常常為港台主持特備節目，而且是「領導」身份。事實上，自大年初二之後，周聰便經常在港台於周日十二點半至一點的時段「領導播出」特備節目，但多是「特備國語時代曲」節目，卻也曾有幾次是「特備粵語時代曲」節目。據筆者的記錄，「特備粵語時代曲」節目有這幾天：3月28日、5月23日、7月18日、8月15日、9月12日（中秋翌日）、10月10日、11月7日、12月5日。這幾天節目的詳細演出曲目及伴奏者名單，細列如下：

3月28日

由周聰領導播出，伴奏者：鄧亨、陸堯、區志雄、朱佐治、楊日青

（1）四季花開（鄧慧珍），（2）萬花禧春（鄭苑），（3）音樂合奏，（4）恨海情天（鄧慧珍），（5）馬來情歌（鄭苑），（6）音樂合奏，（7）蕉石鳴琴（鄧慧珍）。

5月23日

由周聰領導播出，伴奏者陣容同上

（1）檀島相思曲（鄧慧珍），（2）定情曲（陳萍瑛、孔雀），（3）音樂，（4）斷腸紅（王丹華），（5）等待再會你（鄧慧珍），（6）音樂，（7）迷離（王丹華），（8）單車樂（鄧慧珍）。

7 月 18 日（無曲目刊載）

8 月 15 日
由周聰領導播出，伴奏者陣容：區志雄、鄧白浪、冼華、鄭華聰、姚成功、楊日青
（1）好男兒（周聰、藍萍），（2）中秋月（鄧慧珍），（3）音樂合奏，（4）馬來風光（周聰、鄧慧珍），（5）忘了他（藍萍），（6）音樂合奏，（7）滿園春色（周聰、藍萍），（8）夜夜春宵（鄧慧珍）。

9 月 12 日（中秋翌日）
由周聰領導播出，伴奏者陣容同 8 月 15 日
（1）檳城夜月（呂紅），（2）月季花開（鄧慧珍），（3）音樂合奏，（4）九重天（呂紅），（5）檀島相思曲（鄧慧珍），（6）音樂合奏，（7）一見鍾情（呂紅），（8）三對歌（鄧慧珍）。

10 月 10 日
伴奏者名字被遮掉
（1）（曲目被遮掉），（2）淚影心聲（鄭苑），（3）音樂合奏，（4）三對歌（鄧慧珍），（5）永遠的愛（鄭苑），（6）音樂合奏，（7）陶醉的心（鄧慧珍），（8）忘了他（鄭苑）。

11 月 7 日
無伴奏者名單

（1）恨不相逢未嫁時（呂紅），（2）永遠的愛（鄭苑），（3）音樂合奏，（4）
永遠伴着你（周聰、呂紅），（5）等待再會你（鄭苑），（6）音樂合奏，（7）
銷魂曲（呂紅），（8）茫茫歸燕（林？）。

12月5日
伴奏者陣容：鄭華聰、譚若瑟、姚成名、鄧白浪、古浩華、姚廉伴奏
（1）快樂伴侶（周聰、呂紅）、（2）九重天（呂紅）、（3）音樂合奏，（4）
夜夜春宵（鄭苑），（5）恨不相逢未嫁時（呂紅），（6）音樂合奏，（7）漁
歌晚唱（鄭苑），（8）永遠伴着你（周聰、呂紅）。

　　據這些節目資料，至少見到兩個現象，一是「先唱未來歌」，二是白
英似乎是不會出現在這個現場演唱的節目之中的（反而是白英的哥哥鄧白
浪出現了，他是後幾次節目的伴奏樂手之一）。所謂「先唱未來歌」，乃是
節目中所唱的某些歌曲，其實是後來才灌成唱片的。比如以下的例子：

夜夜春宵　　　　和聲歌林第四十期出品（上市日期：1955年6月14日）
永遠的愛　　　　和聲歌林第四十期出品（上市日期：1955年6月14日）
檀島相思曲　　　和聲歌林第四十期出品（上市日期：1955年6月14日）
月季花開　　　　和聲歌林第四十一期出品（上市日期：1955年8月18日）
永遠伴着你　　　和聲歌林第四十二期出品（上市日期：1956年2月21日）
等待再會你　　　和聲歌林第四十二期出品（上市日期：1956年2月21日）

　　此外，白英雖沒有出現，她灌的多首粵語時代曲，卻由別的歌手來
唱，比如《檀島相思曲》、《三對歌》由鄧慧珍唱，《一見鍾情》、《銷魂曲》、
《九重天》由呂紅唱，《漁歌晚唱》由鄭苑唱。

　　踏入1955年，香港電台仍會一個月一次的請周聰在星期日中午時分
主持現場演出的「特備粵語時代曲及音樂節目」。可是這個節目到八月之
後便停了下來。很幸運，在《華僑日報》上可查得到1955年間，以下幾次

「特備粵語時代曲及音樂節目」頗詳細的內容資訊：

1月30日　特備粵語時代曲及音樂節目，十二點半至一點
由周聰領導
伴奏：鄧白浪、楊晴、區志雄、姚成名、冼華
（1）快樂新年（鄧慧珍、何珍珍、鄭苑），（2）萬花禧春（鄧慧珍），（3）音樂合奏，（4）永遠的愛（鄭苑），（5）紅豆曲（何珍珍），（6）音樂合奏，（7）夜夜春宵（鄧慧珍），（8）好春光（鄧慧珍）。

2月27日　特備粵語時代曲及音樂節目，十二點半至一點
由周聰領導
伴奏：區志雄、鄭華聰、鄧白浪、萬德潤、姚成名、冼華
（1）三對歌（梁靜），（2）滿園春色（梁靜），（3）音樂合奏，（4）懷想曲（薇音），（5）雨中行（薇音），（6）音樂合奏，（7）斷腸紅淚（鄧慧珍），（8）永遠伴着你（鄧慧珍）。

3月27日　特備粵語時代曲及音樂節目，十二點半至一點
由周聰領導
伴奏：區志雄、鄧白浪、鄭華聰、林雲、朱佐治、冼華、姚成名
（1）金枝玉葉（周聰、呂紅），（2）難忘舊侶（呂紅），（3）音樂合奏，（4）莫徬徨（鄧慧珍），（5）甜歌熱舞（呂紅），（6）音樂合奏，（7）馬來情歌（鄧慧珍），（8）長亭小別（呂紅）。

4月24日　特備粵語時代曲及音樂節目，十二點半至一點
由周聰領導
伴奏：鄭華聰、陸堯、冼華、林雲、譚若瑟、朱佐治
（1）忘了他（梁靜），（2）馬來風光（鄧慧珍），（3）音樂合奏，（4）九重

天（鄧慧珍），（5）海誓山盟（薇音），（6）音樂合奏，（7）滿園春色（梁靜），
（8）等待再會（鄧慧珍）。

5 月 22 日　特備粵語時代曲及音樂節目，十二點半至一點

由周聰領導

伴奏：顧家輝、林雲、鄭華聰、黃士珍、朱佐治、姚成名、冼華

（1）永遠伴着你（梁靜），（2）斷腸紅淚（鄧慧珍），（3）音樂合奏，（4）
夢裏情郎（梁靜），（5）好家鄉（鄧慧珍），（6）音樂合奏，（7）難忘舊侶（梁
靜），（8）夜夜春宵（鄧慧珍）。

6 月 19 日　特備粵語時代曲及音樂節目，十二點半至一點

由周聰領導

伴奏：顧家輝、黃士珍、林雲、姚成名、譚若瑟、冼華

（1）萬花禧春（鄧慧珍），（2）夜深深（梁靜），（3）音樂合奏，（4）九重
天（鄧慧珍），（5）舊恨新愁（梁靜），（6）音樂合奏，（7）中秋月（鄧慧珍），
（8）漁歌晚唱（梁靜）。

7 月 17 日　特備粵語時代曲及音樂節目，十二點半至一點

由周聰領導

無伴奏者，名單無曲目。

8 月 14 日　特備粵語時代曲及音樂節目，十二點半至一點

由周聰領導

伴奏：顧家輝、林雲、譚若瑟、黃士珍、冼華、姚成名

（1）金童玉女（梁靜），（2）苦海紅蓮（鄧慧珍），（3）音樂合奏，（4）青
春歌（梁靜），（5）寂寞的心（鄧慧珍），（6）音樂合奏，（7）夜深深（梁靜），
（8）春來冬去（鄧慧珍）。

說到這現場演唱粵語流行曲的節目，我們不妨端詳一下，其中五至八月，伴奏樂手都有顧家輝（即顧嘉煇）的份兒，而這應算是顧家輝在周聰「領導」下擔任樂手，此事真是鮮為人知。

第四節　1955 年轉往麗的呼聲　翌年「領導」《空中舞廳》

1955 年八月之後，周聰在十月份和十一月份曾在麗的呼聲主持過同類的現場演唱粵語流行曲的節目，只是往後又終止了。

1956 年的前大半年，不大見到周聰有為電台工作的記錄，卻見到周聰有再創作電影歌曲，那是為粵語電影《家和萬事興》寫的同名主題曲，後來又名《一枝竹仔》。到 1956 年 12 月 3 日星期一，周聰開始常規地逢周一為麗的呼聲金台的《空中舞廳》擔任音樂領導，這個節目的主持是羅鳳筠，節目的播出時間是晚上九時至九時半。這個《空中舞廳》，一直維持到 1959 年六月都仍見有播出。這個節目，在 1958 年八月起的一段期間，曾增至連續周末及周日兩晚都有播出，周末是晚上十時半至十一時在銀台播出，周日是晚上九時半至十時在金台播出。直至 1959 年 2 月 28 日，《空中舞廳》改回只是逢周末晚上十時半至十一時在銀台播出，周日不播。

周聰生前，在一次筆者與他的訪問之中，提到一點兒《空中舞廳》的事情。這事拙著《早期香港粵語流行曲（1950-1974）》也有記載，見頁 60。周聰說，《空中舞廳》是專播粵語歌曲的，節目是直播的，即有現場樂隊伴奏歌手演唱，而非播唱片，至於直播的地點，顧名思義是在夜總會或舞廳。周聰還指出，《空中舞廳》是應星馬那邊的娛樂商的要求而製作的，在香港播畢便賣埠過去。

值得一提的是，與《空中舞廳》同期的麗的呼聲電台音樂直播節目，還有《麗的呼聲夜總會》和《麗歌晚唱》，前者由顧家輝領導，長半小時；後者由粵樂名家尹自重領導，長一小時。

1959 年 8 月 26 日，商業電台開台，筆者從《華僑日報》查得，初開台的時候，周聰已為商台主持兩個節目：一個是逢周四下午五時至五時半的《幻影心聲「木偶與我」》，一個是逢周末晚上十一時至凌晨零時的《紅燈綠酒夜》。

來到本章的末處，且再說說五十年代後期周聰的電影歌曲創作。從現存的舊歌書資料，可察知周聰曾為《小歌女》（首映於 1958 年 11 月 12 日）、《好冤家》（首映於 1959 年 8 月 26 日）、《金枝玉葉》（首映於 1959 年 9 月 16 日）、《血沙掌》（查不到有關這部電影的資料）等幾部電影創作插曲，但在這幾部電影中的歌曲，周聰都只是據已有的曲調填詞，並非包辦曲詞。

第二章

周聰：
六十年代及其後的歲月

踏進六十年代，周聰便一直在商台工作。相信他在商台很快便升任監製，後進而主管二台。鄺天培退休後，周聰一度兼管一台。只是這些人事變化的確實時間，尚有待仔細考查。

第一節　木偶與我　街知巷聞

周聰在商台主持的節目，其中一個《木偶與我》甚受歡迎。在 1981 年出版的音樂雜誌《歌星與歌》第十期，署名「嘉文」的作者，在其訪問周聰的文章中提到：

> 《木偶與我》周聰認為相當成功的節目，播出時間僅佔十五分鐘，一星期播一次，但卻能做到街知巷聞，家傳户曉，深得父母的擁戴，兒童們的愛護。這個特約節目，圍繞着突發新聞性的題材，加上笑料，作有教育性意味的啟發，使周聰頗為津津樂道，但是這類型的節目，在對白構思上，也花了周聰不少精神。

據周聰家人提供的剪報，有一組估計剪取自《星島日報》的，是吳瑞卿小姐在專欄上憶述周聰。文中亦有說到《木偶與我》。

「聰哥！真好彩！今天放學時我在操場拾到五毫子，明日可以用來買糖果。」

「小木偶，拾遺不報是不對的，在學校拾到別人的東西應該交給老師處理的。」

「為甚麼？又沒有人看見。況且是人家掉了的，我又不是偷！」

「小木偶，不是自己的東西，無論有沒有人看見，也不應據為己有。人家掉了東西，你拿去，人家就找不到了。假如你拾到銀包，裏面的錢人家是用來替兒子交學費，或者替母親醫病，你拿去了，人家怎辦呢？」

「聰哥，我現在明白了，知錯了。在街上拾到東西，我應該交給警察叔叔，對不對？」

「對了。小木偶，這才是一個好孩子嘛！」

以上的對白，今天看來可能十分「老土」，但這些對話是伴着我長大的。我們愛聽，還因為喜愛小木偶和聰哥。聰哥像電視片集《小時候》裏的叔叔，常常教導小敏兄妹各種道理。遠在《小時候》出現之前，「聰哥與小木偶」是小朋友熱愛的電台節目。

小木偶伶俐可愛，但常常會做錯事，聰哥教導他，聰哥對小木偶講話充滿情感，到如今我還記憶得很清楚。

講個遲來的信息，聰哥——周聰先生，已在月前病逝。我想起和小木偶一起伴我長大的聰哥，想起這位才藝出色，溫文厚道的長者。這是一份遲來的悼念。

——以上是第一篇

最初接觸周聰先生，是商業電台的黃昏兒童節目「聰哥與小木偶」，那時我還在小學。想不到十多年後，我會在電台與小時的偶像共事。

畢業後我第一份工作是在商業電台，當時電台沒有招聘，是我毛遂自薦寫信求職的。往電台求職，主要因為我真的喜愛電台，從小就是電台節目迷。自一九六二年颱風吹毀家園後，為了接收颱風消息，我家就有了一個分期付款買來的樂聲牌原子粒收音機。那年代電台節目變動很少，我對電台的節目印象非常深刻。「見工」的時候，我對節目如數家珍，也發表了頗有根據的意見。這可能是電台僱用我的一大原因。

初進電台，我的職位是見習監製，周聰是節目副主任。節目製作我從頭學起，初期大都是溫厚的周聰耐心地教導我的。談起「聰哥與小木偶」這個已停播多年的陳年節目，聰哥就給我示範怎樣製作。原來聰哥是他，小木偶也是他，他改變錄音帶的轉速，造出小木偶可愛的古怪聲音。不過原理簡單，製作起來卻非常不容易。他教我怎樣製作真人和小木偶對話，還可以與小木偶一起唱歌。

當時，在商業電台中文節目部，周聰是眾人的「聰哥」。聰哥的稱呼，我沒有考究是出於小木偶的節目，還是出於大家對聰哥的尊敬。不過聰哥待人厚道和藹，人緣極佳，則是人所公認的。

——以上是第二篇

從吳瑞卿這兩篇文字，我們可以了解到《木偶與我》的一點具體節目內容，以至它的製作方法。從中，亦能了解周聰的為人。

《木偶與我》無疑是周聰播音生涯之中的一個代表作。為此，這裏特別整理一下這個節目的播放時間的變遷小史，供讀者參考。

　　《木偶與我》最初名為《幻影心聲「木偶與我」》，首次播出是在商台開台的第二天，即 1959 年 8 月 27 日星期四，播放時間是下午五點至五點半，長半小時。同年 9 月 20 日星期日開始，移到周日的六點至六點半時段播放，節目仍長半小時。同年 11 月 18 日星期三開始，該節目改為逢周日、周三播放，播放時間是逢周日的上午十點至十點半，逢周三的下午八點半至九點。即變成一周播兩次，每次半小時。1960 年 1 月 14 日開始，增至一周播三次，除了上述逢周日和周三，周四也播，時間是下午七點九至八點，只長十五分鐘。1960 年 3 月 28 日起，播放時間再次變動，改為逢周日上午十點至十點十五分，逢周一下午七點九至八點，逢周四下午七點九至八點，雖仍是一周三次，時間卻縮短了，變成每次長十五分鐘。1960 年 9 月 11 日星期日起開始減為兩日：逢周日（上午十點至十點十五分）和周四（下午七點九至八點）播放。1961 年 2 月 23 日星期四起，節目減為每周播一次，播放時間是周四下午七點九至八點。之後，這每周播一次的方式，維持到 1961 年 12 月 28 日星期四的最後一集，《木偶與我》便結束了。

　　《歌星與歌》那篇訪問，還提到《新聲處處聞》（據筆者考查所得，這個節目首播於 1960 年 4 月 5 日，逢周二下午七點半至八點播放，主持是周聰、蔡真霞）、《念慈菴晚會》（據筆者考查所得，這個節目首播於 1963 年 10 月 5 日星期六，播出時間是下午六點半至七點）、《歌唱民間小說》（古代故事）等節目。對於這幾個節目，筆者目前在舊報紙上所見到的資料並不多，只有寥寥一點兒而已。比方筆者發現在 1963 年 1 月 7 日，《星島晚報》曾報道商台推出新節目《歌唱民間小說》，李我策劃、潘亦霖編劇、勞鐸撰曲。播演者有李我、鄭碧影、少新權、阮兆輝、名駒揚、新劍郎等，由王粵生、林兆鎏、勞鐸、廖森、張寶慈、李振聲拍和。馮展萍執行導演，周聰監製。逢同一、三、五晚上十一時正播出。

　　在《歌星與歌》的那篇訪問，則有這樣的說法：

⋯⋯「歌唱小說」的誕生，周聰包辦劇本一職。這種廣播劇別具風範，寫劇本時，是口白幾句後，又唱幾句歌，在動聽的音樂背景襯托下，「歌唱小說」的聽眾越來越多。但劇目只限於古裝劇。

「歌唱小說」聽者覺得輕鬆悅耳，又脫離了廣播劇的舊框框。但卻苦了寫詞的周聰，半唱半唸對白，所需兼顧的範圍更廣，要注意的地方更多。

周聰早年有份主持的兩個商台節目，頗值得一提，一個是《清音妙韻》，這是由周聰監製，初期並兼任主持的音樂演奏節目，由呂文成領導樂手演出。播放時間是逢周一、三、五晚上十一點半至十二點，首播於 1961 年 1 月 2 日。《清音妙韻》一直播放至 1963 年 3 月 27 日才正式結束，即播了兩年多。另一個是《星月爭輝》，由周聰和黃志恆聯合主持，播放時間是逢周一下午八點半至九點，首播於 1961 年 3 月 6 日。

據周聰家人的憶述，周聰在六十年代曾經寫過不少原創廣告歌曲，比如《八珍甜醋》、《京都念慈菴川貝枇杷膏》等，後者據說還是周聰包辦詞曲的呢！

第二節　坊間出版《周聰粵語時代曲》歌集

對周聰來說，六十年代初可謂喜事重重。比方說，1961 年，香港馬錦記書局出版了《周聰粵語時代曲》歌集，共收周聰寫詞或包辦曲詞的粵語時代曲 114 首。說明「周聰」二字是極有招徠能力！事實上，要不是在「音樂」上有非一般的影響力，書商大抵不會為之出版個人專集歌書。

第三節　廣播劇《勁草嬌花》中的歌曲

另一喜事，乃是廣播劇《勁草嬌花》中的插曲大受歡迎！

從舊日的《華僑日報》，筆者已清楚查出，商台的廣播劇《勁草嬌花》，是列為「戲劇化倫理小說」，1962 年 5 月 14 日啟播，播放時間是周一至周五下午兩點至兩點半。該劇一直播到同年的 6 月 15 日，一共播了五個星期，即全劇長二十五集。

據 1962 年 5 月 14 日《華僑日報》刊在本港新聞版的商台新聞稿，我們可以多知一點有關《勁草嬌花》的資料。在商台眼中，這個劇集亦視為「歌唱戲劇倫理小說」，是方植原著，岑少文執筆改編。故事以一間戲劇藝術學院為背景，描述一對少女白如花、劉香草與一位音樂教師陸音鳴的三角戀故事。

> ……最難得的是，該劇有兩支主題曲《飛花曲》與《勁草嬌花》，係由原著人方植先生作曲，周聰先生作詞。寫透了青春少年的心聲。此兩曲係由劇中主角用粵語唱出，……該劇由華龍監製，岑少文導演，並且由馮展萍、尹芳玲、杜昌華分擔男女主角。

在 1962 年 5 月 28 日的《華僑日報》文化版，刊載了廣播劇《勁草嬌花》中的歌曲《飛花曲》的歌譜。但這歌譜一方面稱是「插曲之一」，旁邊的說明文字則指是「主題曲」，甚是混亂。那說明文字是這樣的：

> 商業電台播出之倫理小說《勁草嬌花》：情節淒酸，故事動人，故受聽眾歡迎。其主題曲《飛花曲》更家傳戶誦，風靡一時。現將該曲曲譜製版刊出，以饗讀者。

其後，《華僑日報》於 1962 年 6 月 25 日再在文化版刊載了廣播劇《勁草嬌花》另一首歌曲《勁草嬌花》的歌譜，這次，歌曲列為「插曲之二」，

歌譜旁邊的說明文字如下：

> 商業電台日前播出之倫理小說《勁草嬌花》，故事曲折，情
> 節動人，故受聽眾歡迎。其兩支插曲，更為音樂人士所愛好。
> 該兩支插曲，由名作曲家方植作曲，周聰作詞。現將第二支插
> 曲製版刊出。

說來，翌日的 1962 年 6 月 26 日，《星島晚報》在娛樂版也刊出了《勁草嬌花》(插曲之二)的曲譜曲詞，其說明跟《華僑日報》是完全一樣：「商業電台日前播出之倫理小說《勁草嬌花》，因故事曲折情節動人，故甚受歡迎。其兩支插曲，更為音樂人士所愛好，該兩支插曲，由名作曲家方植作曲，周聰作詞，現將第二支插曲製版刊出。」據筆者所知，《星島晚報》娛樂版向來是絕無刊出粵語流行曲歌詞歌譜的，而這一回竟是破例，可見《勁草嬌花》(插曲之二)之受歡迎程度應是非常厲害。

及至同年的 11 月 14 日，據商台廣播劇改編的粵語電影《薔薇之戀》首映，羅劍郎、白露明主演。廣告中有「本片主題曲唱片破本港銷售紀錄」之字句。這些，既是商台的連番報捷，而作為寫詞人的周聰，亦與有榮焉！

第四節　六、七十年代的一批唱片

在 1960 年代，周聰在年代之初，是繼續為和聲歌林推出的粵語時代曲唱片負責填詞及演唱工作，也為商台的廣播劇歌曲寫詞。在六十年代後半葉，據《香港粵語唱片收藏指南：粵語流行曲 50's-80's》一書所記載，周聰也出版過一批唱片，轉述如下：

1966 年
天聲細碟《蜜月情歌》、《我要回家》、《相會小河邊》。

這三張細碟之中,《我要回家》之中有一首《紅丁香》,是周聰和麗然合唱,這位麗然不是誰,正是周聰的太太哩!

1967 年

金獅細碟《周聰與木偶》、歌樂細碟《為你歌唱》、天聲細碟《二八佳人》。

居中的一張,收有周聰與陳齊頌合唱的《野花帶淚開》。

一頭一尾的兩張,歌詞都是周聰填的。

《二八佳人》中的一首《情淚》,是周聰和許艷秋合唱。

1969 年

為慶祝開台十周年,商台出版了《商台歌集第一輯》,唱片編號CR1001。收有著名的《祝壽曲》和《祝婚曲》(俱是鄺天培曲、周聰詞),以及多首廣播劇歌曲,計有《情如夢》、《勁草嬌花》、《痴情淚》、《曲終殘夜》、《薔薇之戀》等……

同年還有百代唱片公司出版的電影原聲唱片《歡樂歌聲滿華堂》,周聰有份參演該片,片中歌曲他也有份合唱。

同年也有金獅唱片出版的大碟《青春之戀》,周聰填了全碟的歌詞,歌曲則有有六首與鳴茜合唱,六首和小木偶合唱。

值得一提的是,筆者在 1968 年 12 月 30 日曾見到《星島晚報》刊出了《香港公益金歌》的曲譜曲詞,作曲Nick Demuth(狄茂夫),作詞周聰。

踏入七十年代,據《香港粵語唱片收藏指南:粵語流行曲 50's-80's》一書所記載,1970 年左右,天聲唱片公司出版過一張周聰的大碟《玫瑰伴侶》,其中有幾首是該公司六十年代以細碟形式出版過的歌曲。1975 年,周聰和華娃曾合作灌了一張標題為《蒙面超人》的大碟,由文志唱片公司出版。

第五節　七十年代中期常為佳視寫歌

1975 年 9 月 7 日佳視開台後，周聰是多了些機會填詞、演唱以至作曲。比如是《神鵰俠侶》插曲《相愛不相聚》（詞）、《好哥哥》（詞），《仙鶴神針》主題曲（詞），《碧血劍》主題曲（詞），《隋唐風雲》插曲《驪歌帶淚》（詞，兼與韋秀嫻合唱），《罪人》主題曲（包辦詞曲）等等。

七十年代後期，粵語歌大大振興，聲威日盛。香港電台和商業電台都同時注重起廣播劇歌曲的創作，周聰的詞藝，又有用武之地。這時期，他常和狄茂夫合作，後者作曲，前者填詞，較著名的作品有《孽網》（關菊英主唱，1980）、《紅唇》、《歧途》（馮偉棠主唱，1979）、《美人名劍恨》等。

在商業電台工作方面，因人事變動，周聰只掌管一台。

踏進八十年代，粵語流行曲壇後浪紛起，周聰是自然地漸漸淡出，只是偶然有一兩首作品出版。

筆者所知，至少八十年代初還可見到他的作品出版，如 1980 年，仙杜拉有一首《不要說再見》，狄茂夫作曲，周聰詞，屬商台《香港八○》廣播劇主題曲。這首歌後來收進仙杜拉的大碟《亂世兒女》（友聯唱片公司出版）。

第六節　《早上無太陽》和《旭日春風》

1981 年，有商台廣播劇主題曲《早上無太陽》，是狄茂夫曲、周聰詞、陳美玲主唱，後收錄於陳美玲《愛痕》大碟。是年，周聰又為陳美齡創作《旭日春風》，一手包辦詞曲，收錄於《痴戀‧忘憂草》大碟。這兩張大碟，出版時間應是很接近的。看香港電台圖書館的唱片編號，《痴戀‧忘憂草》大碟是 LP0015754-00，《愛痕》大碟是 LP0015758-00，看來，陳美齡的《痴戀‧忘憂草》比陳美玲的《愛痕》要早面世一些日子，相差可能僅

是兩三天。筆者要這樣根究，是因為，《早上無太陽》和《旭日春風》兩首作品的詞意，都可能有周聰的弦外之音，而兩首作品乃是同期產生的。

到 1982 年，周聰與陳冠中合把姚敏所作的《叮噹曲》改填為粵語版，亦是陳美齡主唱。

1984 年一月初，寶麗金唱片公司替商台出版了一張商台一台DJ紀念唱片《一曲寄心聲》，其中吳惠齡主唱的《只有清風知》，是由李亦成作曲，周聰填詞。

在五十年代，周聰包辦詞曲的《家和萬事興》，在六七十年代成為經典的粵語兒歌。他在七十年代末和八十年代初，曾協助梁樂音出版兒歌錄音，填了好些兒歌歌詞。據音樂收藏家洪貫勇先生提供的資料，計有出版於 1979 年的《小時候小村莊》，由梁樂音指揮凱莎兒童合唱團演唱，這錄音中既有周聰舊日的名作《家和萬事興》、《高歌太平年》、《歡樂鈴聲（舊稱《聖誕歌聲》）》，也有周聰據外國兒歌填詞的《排排坐》（調寄《If You're Happy And You Know It》）、《好心得好報》（調寄《Oh Susanna》），以至據舊國語時代曲填詞的《小村莊》（調寄《上花轎》）、《父母恩》（調寄《好春宵》）等等。另一輯兒歌錄音《快樂誕辰·青春舞曲》出版於 1980 年，由梁樂音指揮聲威兒童合唱團演唱，當中的周聰作品包括：《小花貓》（調寄《小白船》）、《開心一世》（調寄《啞子背瘋》）、《春天舞曲》（調寄《青春舞曲》）以及周聰的舊作《家和萬事興》。當中還有一首周聰作曲、鄭國江填詞的《吹泡泡》。

除了兒歌，周聰也一直有創作廣告歌曲，但現在能肯定是周聰創作的已經不多。其家人最肯定的是：「位元堂養陰丸」粵語廣告歌曲，歌詞部分是出自周聰的手筆！

八十年代，周聰偶然也會接受傳媒訪問，筆者曾剪下刊在《文匯報》副刊的一篇訪問，執筆者為胡人，惜沒有記下剪報日期，但估計是 1986年左右，因為訪問中提到的歌曲《情變》和《壞女孩》都是面世於 1986 年的。訪問內容如下：

好耐冇入過商業電台探班，一台主任周聰見胡人駕到，特備一級中國名茶奉客，令到胡人受寵若驚。其實周聰除咗係商業一台主任之外，重係早期紅透半邊天嘅粵語流行曲填詞人，我於是就打蛇隨棍上，同亞聰哥傾吓填詞嘅野嘞！

胡：聰哥，最近重有冇顯吓身手，填吓歌詞咁哩？

周：極之少咯！近十年嚟，間中我都會同D老朋友填吓廣告歌，算係幫吓老友，二來又自己過吓癮。

胡：點解你唔填吓啲流行曲呢？

周：呢樣同我嘅身份好有關係，我依家係商業一台嘅節目主任，同唱片公司嘅關係拉得好近，講得唔好聽啲嘅就係大家周時都會有互相「利用」嘅機會，所以喺我個方面嚟講，係唔方便主動開口向唱片公司話要佢地畀啲歌我填，因為一開口，人地可能會因為我嘅職位關係而特別關照我，咁就死嘞，可能會觸犯反貪污法例架！咁既然我唔向唱片公司開口，唱片公司自然唔會主動搵我，咁我就冇再填流行曲咯！

胡：嘩！聰哥，咁你公私都分得好清楚喎，問番你以往填詞啲嘢嘞！你一共有幾多首作品呢？

周：我大概喺五九年（筆者按：這是明顯記錯，應是 1952 年）開始填詞，依家數數吓，我填過嘅歌都有二百幾首咯！雖然數目唔算係特別多，但係因為只係喺五年之內嘅事（筆者按：這處亦錯，單是為和聲歌林旗下的歌曲填詞，都超過十年），所以我都算得係多產架嘞！

胡：咁以前你填詞嘅時候，使唔使喺乜嘢特別嘅環境之下先有靈感嘅呢？

周：咁又有個喎，無論喺交通工具上，喺寫字樓抑或喺洗手間，只要意念一到就可以填到詞架嘞！

同周聰傾開填詞嘅嘢，佢老人家都有唔少見地，我亦都好有興趣知多啲從前填詞嘅嘢，所以就同佢一路飲中國名茶，一路繼續傾嘞。

胡：周生，你覺得廿年前嘅詞同今日嘅詞有啲乜嘢分別呢？

周：最大嘅分別係以前嘅詞比較婉轉，而今日嘅詞就比較直接好多，例如以前好興「見花憶妹」，或者「柳岸旁邊影一雙」等等，依家就唔同嘞！啲歌詞直截了當，例如《情變》、《壞女孩》、《愛情組曲》嘅歌詞都好直接咁講出要講嘅嘢，極之配合時下年青人嘅作風。

胡：六十年代粵語流行曲畀歐西流行曲嘅鋒芒掩蓋，會唔會喺嗰陣時歌詞嘅水準參差有關哩？

周：啊！關係當然有啦！但係並唔可以全部賴晒歌詞嘅！

胡：咁其他原因係乜嘢呢？

周：同製作水準有關嘅，因為喺六十年代嘅時候，歐西流行歌曲嘅製作水準已經好高，而粵語流行曲嘅製作水準就停留咗，啲年青人聽咗之後好容易比較優幼劣，所以粵語流行曲畀歐西流行曲撳死，而且重畀啲年青人視為老土添！

胡：講開又講！點解當時粵語流行曲嘅製作咁差呢？

周：呢樣野就同經濟活動好有關係嘅！第一，廿年前香港人口冇依家咁多，第二，當時啲人生活水準低，買得起唱機或者錄音機嘅人就少之又少，大家只好從收音機度聽到歌，既然唱機同錄音機唔得普遍，唱片同錄音帶嘅銷路自然好低，令到唱片商利潤薄，咁自然就冇額外資本去投資新器材，而因為報酬低，亦都唔可以刺激人才，呢啲都係先天不足之過，相反，啲歐西流行曲有世界市場，所以一切製作條件都優厚。

從這篇訪問，我們可以粗略地了解到為何八十年代之時周聰填寫粵語歌那樣少？也可聽他親自分析六十年代粵語歌唱片出現困局的緣由。

第七節　1988 年榮休

據說，八十年代中期開始，周聰一直想退休，但由於一直未物色到合適人選，所以他到了六十三歲多才退休，那是 1988 年 3 月的事，退休時他的職位是商業電台一台節目總監。當時，商台設榮休宴，席上更獲贈金咪以誌留念。在退休初期，周聰仍屬商台顧問。

周聰退休後不久，便偕同家人移居美國三藩市，安享晚年。1993 年 7 月 11 日上午十一時，周聰因胰臟癌病逝於三藩市東華醫院，享年七十一歲（按：華人習慣，是把實際歲數加天地人三歲，即實際歲數是六十八歲），安葬於聖馬刁百齡園基地。

| 第 三 章 |

和聲歌林唱片公司的
創舉與堅持

在香港，打正「粵語時代曲」旗號來出版唱片，是和聲歌林唱片公司的創舉，這批唱片出版於 1952 年 8 月 26 日，而該公司出版這些「粵語時代曲」唱片，是由七十八轉唱片時代一直堅持到三十三轉唱片的時代，一直到 1963 年左右，才退出市場。所以我們有必要專闢一章，介紹該公司出版的「粵語時代曲」唱片，因為這些正是「粵語時代曲時代」的主旋律。

要是問，有甚麼因素，影響到和聲歌林唱片公司作這創舉？相信，原因是多方面的。

第一節　香港粵語時代曲誕生的背景

在上世紀四十年代末，香港其實已有若干粵語歌曲頗流行，比如 1947 年，《郎歸晚》電影中的同名電影歌曲，就是一個例子。1948 年，香港第一部彩色電影《蝴蝶夫人》中的兩首插曲《載歌載舞》和《燕歸來》，相信曾受注意，事實上，《載歌載舞》後來被惡搞成《賭仔自嘆（伶淋六）》，《燕歸來》又名《三疊愁》，俱屬名曲。到了 1951 年，粵語片是出

現過無歌不成片的潮流，尤其是發展到 1951 年年尾，有些影片更強調電影中有幾十首插曲，比如 1951 年 11 月 5 日在《華僑日報》見到《歌唱沙三少》的廣告，便強調「片中動用流行小曲五十餘支」，並把五十二首調寄過的小曲的名字一一列出。稍後的 11 月 17 日，在《新胡不歸》的電影廣告之中，有不少字句都是強調片中之歌曲，如「凡仔（按：指何非凡）在本片中搏命唱三支主題曲 繼沙三少後歌唱片中最好呢一套」，「歌唱場面佔了一半保證歌曲動聽」。從這些字句，可見這些歌唱片是如何倚重歌曲。

從稍後一點的另一電影廣告上，亦可得到相類的訊息，那是芳艷芬、周坤玲、張瑛、梅綺等合演的著名粵語電影《唔嫁》，1951 年 12 月 26 日該片第六天上映的廣告上（見於《華僑日報》），於頂部有一段題為「名曲有價」的文字：「本片主題曲《唔嫁》以詞曲輕鬆新穎，開映甫數天，已人人習唱，風靡一時，現某大劇團上演新劇，更套用之作主題曲，此係鐵般事實，用此介紹，以見本片價值之一斑。」由此也可見《唔嫁》主題曲之受歡迎，雖未灌成唱片，已見人人習唱。

面世於 1951 年尾的經典粵語歌曲，當然不能不提《銀塘吐艷》（後來又名《荷花香》）和《紅燭淚》，而這兩首都是原創作品呢！《銀塘吐艷》是電影《紅菱血》上集的插曲，該影片首映於 1951 年 10 月 5 日。《紅燭淚》則是特為粵劇《搖紅燭化佛前燈》而創作的，該劇首演於 1951 年 12 月 10 日。尤其特別的是，筆者在翻閱舊日的《華僑日報》，發覺在 1951 年 10 月 17 日，香港電台在晚上九時十五分播放過一次芳艷芬唱的《銀塘吐艷》，《華僑日報》除了刊出曲詞配合，並有「港台錄音唱片」的字樣。但相信這首歌曲其時並未有錄成唱片，香港電台播的，應是電影公司特別提供的錄音版本。而以當時而言，電台肯播電影公司提供的粵語歌曲錄音，實在絕無僅有的呢！而《銀塘吐艷》卻得到破例。

由《唔嫁》和《銀塘吐艷》這兩首芳艷芬名曲，筆者記起早年以電話訪問芳艷芬的時候，她曾表示，當年在拍片偷閒時，與導演黃鶴聲聊天之際，黃氏便曾預言：「現在於電影中常出現的『短歌』，日後該會成為潮

流，深受大眾喜愛。」

此外，據來自大馬的粵樂名家朱慶祥所說，他在 1951 年的時候，在馬來西亞的百代唱片公司灌錄過一批粵語時代曲，所以，星馬那邊的粵語時代曲唱片製作，時間上應比香港來得早，而這個也許是促成香港的唱片公司決定要推出標榜「粵語時代曲」的唱片的一大重要原因。事實上，筆者也聽過已故的周聰說，香港最初的粵語流行曲製作，市場重點首先是指向星馬地區。

粵樂大師馮華當年也有相似的說法。在黎鍵編錄的《香港粵劇口述史》（香港三聯書店，1993 年 11 月初版）之中，記錄了馮華的口述史料（見該書頁 164-166）：

> 「精神音樂」實際已把當時許多的流行西樂的東西都吸收進去。再進一步，就是粵語時代曲了。論香港目前流行的粵語歌曲，其先驅也就是呂文成。這段歷史是這樣的：當時由呂文成寫的「譜子」收進了很多唱片，「和聲」、「高亭」等都有。一次「成伯」（呂文成）在唱片公司的辦公室裏與朱頂鶴（名唱家）、趙威林（唱片商）談起來，認為一張七十八轉唱片可以灌錄六首「譜子」（筆者按：六首疑為「兩首」之誤），若把這些「譜子」填上歌詞，再覓歌星唱出，也該是一種「銷路」。其後，由朱頂鶴填詞。這些唱片在星加坡銷路甚佳，粵語時代曲從此便開始出現了。所以從歷史來看，其實粵語時代曲是先從星加坡流行起來的。當時香港還是「國語時代曲」的天下。稍後，香港粵語片又流行電影插曲，插曲都是「小調」，呂文成以後又寫了這樣的一些小調式的電影插曲。他改轅易轍，這些歌曲都是用「西曲」的「A、A、B、A」的曲式寫成的。這些都是「時代曲」式的寫法，其實也就是「粵語時代曲」了。其後，這種粵語流行曲便逐漸地流行起來。當時影響最大的，還是呂文成的歌曲。如最著名的便有《快樂伴侶》、《漁歌晚唱》等等。後

來較流行的還有《星星、月亮、太陽》、《莫忘了她》……。呂文成還把當時幾乎所有流行的舞曲節奏都放進了他的歌曲裏，如「狐步」、「快三（步）」、「慢三（步）」、「探戈」、「林巴」……等。今時今日的粵語流行曲非常流行，呂文成其實是個先驅。

這段口述記錄，亦真的說到「粵語時代曲是先從星加坡流行起來的」，然而當中記憶有誤差之處的應該不少。比如說「一張七十八轉唱片可以灌錄六首『譜子』」，那很明顯有誤。還有一處：「後來較流行的還有《星星、月亮、太陽》、《莫忘了她》……」其實五十年代的粵語時代曲，並沒有這樣的歌名呢！！這是很需要澄清的。

當我們看回舊日的唱片廣告，可以發現在五十年代初，和聲歌林唱片公司曾代理「國語時代曲」唱片，這對於該公司其後勇於作出版「粵語時代曲」的先行者，有很大的啟發及鼓勵作用，因為既然有「國語時代曲」，也應該可以有「粵語時代曲」。

第二節　香港首批粵語時代曲

從舊報紙上的唱片廣告，我們已經可以很肯定，香港的首批粵語時代曲唱片，是面世於 1952 年 8 月 26 日。詳細點說，這是和聲歌林唱片公司推出的第三十六期七十八轉唱片中的四張。它們都給標榜為「粵語時代曲」，而唱片公司似乎也感到這批唱片饒有意義，所以在這批「粵語時代曲」唱片的附屬歌紙內，都標有 1952 年這個出版年份。

然而我們不應忽略，和聲歌林唱片公司推出的第三十六期七十八轉唱片，共有十四張，計有八張「粵語歌劇唱片」，其實即是「粵曲唱片」，四張「粵語時代曲唱片」，兩張「廣東音樂唱片」。在廣告內，八張「粵語歌劇唱片」是先列出的，其次列出的是四張「粵語時代曲唱片」，最後是兩張「廣東音樂唱片」。這種排列次序隱含的訊息就是唱片公司首先重視的乃是

「粵語歌劇唱片」／「粵曲唱片」，在當時的香港這一類唱片應該比其他兩類賣錢得多。

香港第一批共四張的「粵語時代曲唱片」，歌目如下：

> 春來冬去（呂紅主唱）／漁歌晚唱（白英主唱）；
> 胡不歸（呂紅主唱）／有希望（呂紅主唱）；
> 忘了他（呂紅主唱）／銷魂曲（白英主唱）；
> 好春光（呂紅主唱）／望郎歸（白英主唱），

這八首歌曲，呂紅主唱的《胡不歸》、《忘了他》、《好春光》這三首，至今始終是連歌譜都沒有見過，也無緣聽過，完全不知是怎個模樣的，但其中的《胡不歸》，會猜想可能就是那首著名的粵曲小曲：「胡不歸，胡不歸，杜鵑啼，聲聲泣血桃花底……」

其他五首，筆者都是見過歌譜的，《春來冬去》調寄《支那之夜》，《漁歌晚唱》則是調寄呂文成早年創作的著名同名粵樂（亦有說不是呂氏作的），這兩首歌曲，都是由周聰填詞的。其他三首，乃全是百分百原創的作品。觀其內容，俱屬正經嚴肅的。由白英主唱的《銷魂曲》，是由馬國源作曲，周聰填詞，屬跳舞歌曲，而且，亦是第一首採用AABA標準流行曲式來創作的粵語流行曲，意義很不簡單。《有希望》（呂紅主唱）和《望郎歸》（白英主唱），是呂文成特別為這批唱片而創作的全新歌調，前者由周聰填詞，後者由九叔填詞。

由此可見，香港首批粵語時代曲作品，相信其大部分內容屬正經嚴肅，並不低俗，而且八首歌有三首是原創的！這跟我們現代人對五六十年代粵語流行曲的一般印象：甚低俗又無原創，是大大的違逆！

看《華僑日報》的唱片廣告，可見到和聲歌林在 1952 年 8 月 26 日推出的第三十六期唱片，在 1952 年其後的幾個月，曾返貨兩次：一次是 10 月 8 日，廣告上謂「新貨運到」；一次是 12 月 30 日，廣告上謂「新片大批運到」，看來這第三十六期唱片是暢銷的。《華僑日報》的廣告費應不便宜

（所以 1952 年以來粵劇的廣告已經全面縮減規模，只有在同期的《工商日報》才見到大大個的圖文並茂的粵劇演出廣告），唱片公司等閒不會在該報多刊一次廣告。也就是說，若非真有新貨到，和聲歌林應不會刊這種廣告，而事實上，這種唱片「返貨」廣告，當時是極少見的。這樣看來，這包括了首批「粵語時代曲」唱片的第三十六期產品，應該是頗暢銷吧！

第三節　首批粵語時代曲的兩位歌者：呂紅、白英

　　和聲歌林的首批「粵語時代曲唱片」，歌者僅有兩位，一位是呂紅，一位是白英。

　　呂紅乃是粵樂宗師呂文成的女兒，有人說呂紅得到機會灌唱「粵語時代曲唱片」，乃是近水樓台先得月，但相信以當時的情況而言，呂紅是聽從父親的指示，揵義氣去唱這種歌曲。

　　所謂當時的情況，是本章第一節所未說的。其時，在粵劇粵曲的國度之中，「小曲」是地位極低的，大抵是因為相對於梆黃等粵曲形態，「小曲」的藝術價值不高。其次，以當時的大眾音樂文化環境而言，一般人是說不清新興的「粵語時代曲」和「（粵曲）小曲」的差別的。「小曲」地位既低，「粵語時代曲」便會受到同樣的看待。所以，當時肯去灌唱「粵語時代曲」的歌者，如果是來自粵劇粵曲界的，幾乎都是年輕一代且尚未獨當一面的伶人。

　　呂紅也可作如是觀。呂紅自幼就受父親影響，很早就能唱出不少粵曲名篇，包括他父親的首本名曲《燕子樓》、《瀟湘琴怨》等。

　　六十年代鑽石唱片公司為呂紅推出首張大碟時，內裏的文案是這樣介紹呂紅：

　　　　呂紅小姐是著名的歌唱家，亦是唱片明星。她是第一流中
　　　國音樂家呂文成的女公子，未滿十歲，便有神童的稱譽，呂小

姐擅長粵曲、粵語時代曲、國語時代曲和歐西流行曲，同是亦
是廣東舞台劇名藝人，及中國古典舞和土風舞的舞蹈家，並能
演奏中樂，她的唱片，在美國、加拿大很流行，及暢銷東南亞
各國，她曾在美國各大學演奏，美國報紙稱她為「南國之鶯」。

其實早年呂紅還有「天堂小鳥」的雅號。

相對於呂紅，白英是更傳奇些。白英，其實就是鄧白英。舊日看黃
奇智著的《時代曲流光歲月 1930-1970》，其頁 89 介紹到鄧白英時說：「原
為粵語歌星，以白英的藝名出版過《漁舟唱晚》（筆者按：實為《漁歌晚
唱》）、《檀島相思曲》等多首水平頗高的粵語歌曲。五十年代初，她亦兼
唱國語歌曲，灌錄了《月兒彎彎照九州》及《未識綺羅香》兩首名曲，聲名
大噪，隨即轉為國語歌星……」這段文字讓人容易以為白英是先錄粵語歌
唱片，才轉去灌國語歌唱片。但細看 1952 年的《華僑日報》，有不少證據
顯示，白英的《月兒彎彎照九州》及《綺羅香》（沒有「未識」二字）兩首歌
曲，是為樂聲唱片公司灌錄的（看黃奇智那段文字，筆者曾以為是為百代
灌的哩，卻原來根本不是），初次上市日期應是 1952 年 8 月 3 日，而樂聲
這批唱片，在同年的 10 月 23 日又再返貨一次。

所以，白英其實是先出版了《月兒彎彎照九州》等國語歌，未夠一個
月，又出版《漁歌晚唱》等粵語歌。這是最新見到的歷史事實。在 1952 年
的八月，白英既出國語歌唱片，又出粵語歌唱片，遠遠超乎大家對早期粵
語流行曲的認識與想像。

在 1952 年以前，白英應該還是以唱國語時代曲為主的。比如筆者偶
然在《華僑日報》上發現，她早於 1949 年，就有為麗的呼聲的晚間特備時
代曲節目唱國語歌，演出的日期是 1949 年 6 月 13 日。在同一個月的 20
日和 27 日，亦見白英擔任同一節目，唱的歌曲有《秋的懷念》、《鳳凰于
飛》、《鍾山春》等，都是國語時代曲中的名曲。

那麼白英為何會錄起粵語時代曲來呢？以前，筆者猜測中介人可能
是馬國源這位音樂好手（上面提過的《銷魂曲》的作曲者）。不過近年又發

現，白英的兄長鄧白浪亦是當時活躍的音樂人，與周聰亦有聯繫（讀者亦可參考本書第一章第三節）。其實，音樂唱片圈很小，白英由唱國語歌而轉去錄唱粵語歌，可說毫不出奇。只出奇在後來人們都幾乎忘了有白英這樣從粵語時代曲歷史一開始的時候便是橫跨國粵兩界的歌者！

第四節　第三十七至三十九期（仍是呂紅白英擔綱時期）

這一節我們來看看和聲歌林公司接下來的三期唱片中的粵語時代曲產品。但也應該交代，第三十七至三十九期，每期亦都是同時出版了十套「粵語歌劇唱片」和兩張「廣東音樂唱片」，而在廣告上，俱總是把「粵語歌劇唱片」的片目排在最先，顯見該公司首先重視的仍然是「粵語歌劇唱片」。

這三期的「粵語時代曲」唱片的詳細資料如下（其中有同時交代曲詞作者的，表示屬原創作品，往後同）：

和聲唱片第三十七期（推出日期：1953 年 3 月 16 日）

快樂誕辰歌（呂紅）/婚禮進行曲（純音樂）

馬來風光（呂紅）/香島美人（白英）

花開蝶滿枝（呂紅）/月下歌聲（白英唱　呂文成曲　九叔詞）

醉人的秋波（呂紅唱　呂文成曲　周聰詞）/真善美（白英唱　馬國源曲　周聰詞）

和聲唱片第三十八期（推出日期：1953 年 8 月 5 日）

快樂伴侶（呂紅、周聰唱　呂文成曲　周聰詞）/三對歌（白英）

郎是春風（呂紅唱　馬國源曲　周聰詞）/郎心如鐵（呂紅唱　呂文成曲　周聰詞）

雄壯歌聲（呂紅、周聰、陸雲唱　馬國源曲　周聰詞）/愛的呼聲（呂

紅唱　呂文成曲　周聰詞）

淚影心聲（白英唱　馬國源曲　周聰詞）/雨中之歌（呂紅唱　馬國源曲　周聰詞）

和聲唱片第三十九期（推出日期：1954 年 2 月 9 日）

萬花禧春（呂紅唱　呂文成曲　周聰詞）/迷離（呂紅）

與君別後（白英唱　馬國源曲　周聰詞）/故鄉何處（呂紅唱　呂文成曲　周聰詞）

無價春宵（白英唱　呂文成曲　周聰詞）/平湖秋月（呂紅）

安眠曲（白英唱　呂文成曲　周聰詞）/芬芳吐艷（呂紅唱　呂文成曲　周聰詞）

　　這三期粵語時代曲唱片，以演唱者來説，主要還是由呂紅和白英擔綱，但周聰已開始參加演唱。事實上，從本書其他章節中周聰的訪問內容可知，在第三十七期之中的那首《馬來風光》，周聰就已有參加演唱，只是尚未敢「出名」，變成神秘男聲。

　　更應注意的，是這三期唱片之中原創歌曲所佔的比例。看看上面歌目之中，凡有同時交代曲詞作者都是原創，由此可知，第三十七期八首歌之中有三首原創、第三十八期八首歌之中有七首原創、第三十九期八首歌之中有六首原創。這當中，第三十八及三十九期原創歌曲比例之高，實在驚人。

　　這三期十六首原創歌曲，呂文成作曲十首，馬國源作曲六首，周聰填詞十五首，九叔填詞一首。可以説，呂文成和馬國源包攬了這個時期的歌調創作。

　　這三期粵語時代曲唱片，現在人們最熟悉的歌曲乃是屬於第三十八期出品的《快樂伴侶》，是呂文成作曲、周聰填詞，周聰、呂紅合唱的。其歌調更是採用AABA流行曲式寫的，饒具代表意義。

　　頗值得一提的是，在第三十七期的時候，和聲歌林便注意到推出《快樂誕辰歌》和《婚禮進行曲》，甚是關注流行音樂實用的一面。《婚禮進行

曲》乃是純音樂,《快樂誕辰歌》則由周聰填上歌詞:「年年壽辰快樂,年年壽辰歡暢,齊祝君你快樂,聲聲祝你歡暢。年年壽辰快樂,年年壽辰歡暢,同祝身壯力健,祝福君您歡暢。」

第五節　第四十至四十五期(七十八轉唱片的最後歲月)

和聲歌林唱片公司的第四十期粵語時代曲唱片,出版資料如下:

和聲唱片第四十期(1955 年 6 月 14 日)

夫婦之間(呂紅、周聰)/歸來吧(呂紅)

難忘舊侶(呂紅)/夜夜春宵(林潞唱　周聰曲詞)

一往情深(呂紅唱　林兆鎏曲　周聰詞)/中秋月(鄧蕙珍唱　周聰曲詞)

檳城月夜(呂紅)/永遠的愛(林靜唱　林兆鎏曲　王粵生詞)

檀島相思曲(白瑛)/郎歸晚(白瑛唱　林兆鎏曲　胡文森詞)

雙喜臨門(何大傻、呂紅)/蝶愛花(呂紅、周聰)

珠江夜曲(何大傻、馮玉玲)/黑牡丹(辛賜卿、紅霞女)

多多福(何大傻)/夫妻相敬(辛賜卿、馮玉玲)

可以看到,這一期的出版日期距對上的第三十九期,竟逾一年四個月之多!感覺上有點不尋常。這一期的七十八轉唱片產品,是包括八張「粵語歌劇唱片」和兩張「廣東音樂唱片」,廣告上,依然把「粵語歌劇唱片」的片目排在最前頭。

這一期的粵語時代曲產品有以下幾個特點:

其一,數量增加了一倍,之前每期四張唱片收錄八首歌。這一期是八張唱片收錄十六首歌。

其二,原創歌曲數量反而減少了,只有五首。其中有兩首是周聰包

辦曲詞，其餘三首，作曲者是來自粵樂界的林兆鎏。在和聲歌林旗下而言，林氏是很新的名字。

　　其三，灌唱的歌者增加了，除了原有的呂紅、白英（這一期寫作「白瑛」）、周聰，增加了林潞、鄧蕙珍、林靜、何大傻、馮玉玲、辛賜卿、紅霞女等七位歌者。當中何大傻可說是「老將」，他早在三十年代便以唱諧趣粵曲出名。

　　其四，事實上，這一期開始，和聲歌林的粵語時代曲產品，也開始添上些鬼馬諧謔歌曲，不再純是正經嚴肅的題材。

　　其五，《夜夜春宵》是電影《日出》（1953 年 9 月 20 日）的插曲。據說另一首《中秋月》也是電影《日出》（1953 年 9 月 20 日）的插曲，但現在的電影上並不見此曲。

　　其六，是期有若干歌手曾同時為別的唱片公司灌唱歌曲。於是往往把歌手的名字中的某一字轉換成同音字。如「林潞」其實是「林璐」、「鄧蕙珍」其實是「鄧慧珍」、「白瑛」其實就是「白英」。

　　這其中的好些變化，相信亦意味着當時粵語流行曲發展正在發生新的變化。

　　和聲歌林唱片公司的第四十一期粵語時代曲唱片，出版資料如下：

和聲唱片第四十一期（1955 年 8 月 18 日）

天之嬌女（何大傻、呂紅）/小夜曲（林潞）

鬼馬姻緣（何大傻、馮玉玲）/相逢恨晚（呂紅唱　馬國源作曲　周聰詞）

為情顛倒（辛賜卿、紅霞女）/人生曲（周聰、呂紅唱　呂文成作曲　周聰詞）

金枝玉葉（周聰、呂紅唱　呂文成作曲　朱廣詞）/好家鄉（林靜唱　周聰曲詞）

快樂新年（周聰、呂紅）/天作之合（鄧蕙珍唱　林兆鎏曲　胡文森詞）

戀愛的藝術（呂紅唱　梁日昭曲　朱廣詞）/大傻結婚（何大傻、馮玉玲）

百花開（辛賜卿、馮玉玲）/似水年華（呂紅唱　林兆鎏曲　周聰詞）

月季花開（呂紅）/久別勝新婚（何大傻、紅霞女唱　呂文成曲　朱廣詞）

這一期的報紙廣告，仍是以「粵語歌劇唱片」的片目排在最前頭，而這些「粵語歌劇唱片」的數量亦回復到十套。至於「廣東音樂唱片」則有兩張，排在廣告末處。

歌手陣容，基本與上一期相同，但白英卻不見蹤影了！

是期的原創歌曲有八首，數量上略見回升。其中有口琴家梁日昭作曲的《戀愛的藝術》，甚是特別。事實上，這首歌曲還是由梁日昭帶領的友聲口琴隊伴奏的哩！

林璐主唱的《小夜曲》，調寄的就是著名的古典音樂旋律：Enrico Toselli的《Serenade》。周聰填的詞，頗切合旋律的意境：「皎潔新月上，憑欄獨欣賞。流水光陰快逝，美景多變一切難長。倚看新月上，憑欄自思想，浮生滄桑似夢，世間千變飄渺無常。悠悠月月歲歲長，回念以往痛心印象，惟有今宵我在迷濛夜看月兒上，暫免悲傷。唔……幽美月色涼悄，夜靜安寧倍覺心境光明，萬籟無聲，啊……」

林靜灌唱的《好家鄉》，乃是電影《日出》（1953年9月20日）的插曲，詞與曲頗有民歌風味。

可惜，上述三首歌曲都沒有得到較廣泛的流傳。筆者近年才得網上朋友賜告，林璐主唱的《小夜曲》，1977年的時候，韋秀嫻曾重新灌唱過，但周聰的詞，有若干處改動過，而歌曲名字稱為《托賽里小夜曲》。而這個版本也是很少人知道而已。

接下來的第四十二期唱片，筆者只在1956年2月21日的《星島晚報》上見過其廣告，《華僑日報》是沒有的。而《星島晚報》上這個刊於第三版的廣告，僅有如下的一堆字句：「和聲歌林出品四十二期新唱片　粵語舞

台歌劇　粵語時代小曲」再沒有其他諸如片目的文字資料。幸而我們尚可以從其他途徑找到這一期的粵語時代曲歌曲名單。

和聲唱片第四十二期（1956 年 2 月 21 日）

永遠伴着你（呂紅、周聰）/莫笑我（何大傻、馮玉玲）

我愛你（何大傻、呂紅）/等待再會你（鄧蕙珍）

唔願嫁（何大傻、呂紅）/心上愛（林靜唱　林兆鎏曲　王粵生詞）

祝福（呂紅、周聰）/小夫妻（辛賜卿、馮玉玲）

發財大包（朱老丁、李燕屏）/遇貴人（何大傻、馮玉玲）

擦鞋歌（朱老丁、李燕屏）/鄉村姑娘（何大傻、呂紅）

三少與銀姐（何大傻、馮玉玲）/如意吉祥（辛賜卿、呂紅）

有福同享（何大傻、呂紅）/未了情（席靜婷）

這一期的原創歌曲數量大減，只得一首由林兆鎏作曲、王粵生填詞的《心上愛》。歌手方面有朱老丁（即朱頂鶴）、李燕屏、席靜婷等新加入。

朱老丁跟何大傻一樣，是唱諧趣粵語歌的能手，有他的加入，意味和聲歌林炮製的粵語時代曲，又多添一點諧趣鬼馬歌的比例。

席靜婷就是後來國語時代曲的名歌星靜婷。靜婷灌的第一首唱片歌曲，是用粵語唱的歌曲，知有此事者實在不多，這亦相信出乎許多人意料的事實。靜婷灌唱的這首《未了情》，是由周聰填詞，調寄的乃是英文老歌《One Day When We Were Young》。《未了情》在電台曾播放過好些次數，甚至到五十年代後期都還有播放。以下是 1956 年和 1957 年之時，《未了情》曾在香港電台播放過的具體日期：1956 年，3 月 7 日、5 月 13 日、6 月 13 日、7 月 19 日、8 月 20 日、9 月 21 日、11 月 16 日，1957 年，1 月 21 日、5 月 3 日、9 月 30 日、12 月 6 日。只是再後來，我們就忘了有《未了情》這首歌，甚至歌者自己都忘了。

事實上，是期唱片，也是在 1956 年 3 月 7 日才見到香港電台首次播放，是在同一時段（8:45am-9:00am）播放了《有福同享》、《未了情》、《祝

福》和《小夫妻》四首歌曲。

　　和聲歌林的第四十三期唱片產品中的粵語時代曲，固然沒有見過它的報紙廣告。尤其奇怪的是，香港電台直到 1957 年年尾都不曾見有播放過這一期之中的粵語時代曲！故此，這一期唱片的推出日期，筆者只能估計是在 1956 年下半年推出，但也可能是在 1957 年上半年推出的。

和聲唱片第四十三期（估計在 1956 年下半年推出）

發財添丁（朱老丁、馮玉玲）/有子萬事足（何大傻、呂紅）

青春永屬你（周聰、梁靜）/深宮怨（呂紅）

生意興隆（朱老丁、馮玉玲唱　朱頂鶴詞曲）/小冤家（周聰、呂紅唱　呂文成曲　周聰詞）

難溫舊情（何大傻、呂紅）/白髮齊眉（朱老丁、馮玉玲）

青春的我（周聰、呂紅）/時來運到（何大傻、馮玉玲）

傻大姐（朱老丁）/監人愛（何大傻、呂紅）

月光曲（梁靜）/嬌花翠蝶（周聰、呂紅）

賣花女（何大傻、馮玉玲）/追求勝利（朱老丁、呂紅）

　　這第四十四期的原創歌曲數量亦不多，僅有朱頂鶴包辦詞曲的《生意興隆》以及呂文成作曲、周聰填詞的《小冤家》兩首。是期加入的新歌手，只有梁靜。

　　從 1957 年起，和聲歌林唱片公司基本上不在大報章刊唱片廣告，所以要考證該公司唱片的出版日子，只餘下從報上的電台節目表查考一途。筆者也確是從電台節目表上查考到，香港電台是在 1957 年 11 月 1 日，始見播放和聲歌林於第四十四期出版的粵語時代曲，故此可為這一期唱片的出版日期設下限：

和聲唱片第四十四期（推出日期估計不遲於 1957 年 11 月 1 日）

食滿堂飯（何大傻、朱老丁、呂紅、馮玉玲）/添福添壽（朱老丁、

陳素菲）

一路佳景（何大傻、呂紅唱　呂文成曲　禺山詞）/唔認老（朱老丁、馮玉玲）

久別重逢（何大傻、何倩兒）/賀喜你（禺山、呂紅）

睇出會（朱老丁、呂紅）/老蚌生珠（何大傻、何倩兒）

鳥語花香（周聰、梁靜）/早晨的玫瑰（馮玉玲）

兩地相思（周聰、梁靜）/我的心兒跳（周聰、呂紅）

愛的情波（周聰、呂紅）/愛情似蜜糖（周聰、梁靜）

愉快心情（梁靜）/春風吹（周聰、呂紅）

這第四十四期，原創歌曲數量同樣稀少，僅有呂文成作曲，禺山填詞的《一路佳景》，彷彿是不大重視原創了。是期新加入的歌手，有陳素菲、禺山、何倩兒。其中何倩兒乃是何大傻的女兒。

　　其後的第四十五期，是和聲歌林唱片公司推出的最後一期七十八轉唱片了。這一期，筆者也只能透過《華僑日報》的電台節目表，查考其出版日期的下限。筆者查到，香港電台是在 1958 年 7 月 16 日，才第一次播放這第四十五期中的粵語時代曲，共播了這一期中的四首歌曲：《新時代》、《執手巾》、《賣藕得藕》、《鮮花贈美人》。

和聲唱片第四十五期（推出日期估計不遲於 1958 年 7 月 16 日）

大話夾好彩（何大傻、何倩兒）/老爺艷福（朱老丁、馮玉玲）80128

口花花（何大傻、馮玉玲）/龍船歌（朱老丁）80131

鮮花贈美人（鄭君綿）/賣藕得藕（何大傻、馮玉玲）80133

初次情人（鄭君綿、呂紅）/充闊佬（禺山、陳素菲）80134

執手巾（李銳祖、許艷秋）/新時代（何大傻、何倩兒）80135

老爺車（鄭君綿、許艷秋）/脆蔴花（朱老丁、呂紅）80136

賣花聲（鄭君綿）/珠聯璧合（李銳祖、馮玉玲）80137

郎情妾意（鄭君綿、許艷秋）/處處賣相思（李銳祖、馮玉玲）80138
苦海紅蓮（許艷秋）/人月團圓（周聰、呂紅）80139
一吻情深（周聰、呂紅）/春曉（呂紅）80140

　　讀者可以見到，這一期的粵語時代曲七十八轉唱片共有十張，比之前
那幾期多了兩張。而筆者也特別標附上唱片編號，因為在筆者所收藏的唱
片歌紙複印資料上，所附的「和聲歌林廣東及時代小曲」歌目之中，只見
到從80133至80140這八張的歌名資料，但筆者也另外收藏有編號80128
和編號80131這兩張粵語時代曲的唱片歌紙。據編號，80128和80131兩
張唱片不可能屬第四十四期的，只可能屬第四十五期的。由此來看，這第
四十五期的粵語時代曲唱片，確應最少有十張，歌曲則至少有二十首。

　　歌曲雖增至二十首，但這一回卻是一首原創的作品都沒有哩！這一
期，新面孔的歌手亦不少呢！計有李銳祖、許艷秋和鄭君綿。筆者相信
鄭君綿早在五十年代中期便有灌唱粵語流行曲，而且很可能是在南洋那邊
灌錄的，這些，在一些舊歌書上都可找到跡象。然而，那些鄭君綿唱的歌
曲，香港電台一首都沒有播放過，香港電台第一次播放鄭君綿的歌曲，跟
第一次播放和聲歌林第四十五期中的粵語時代曲，是同一回事，因為正是
在同一天：1958年7月16日，播放了鄭君綿為和聲歌林灌唱的《鮮花贈
美人》。

第六節　三十三轉唱片時期（1959-1963）

　　從1959年開始，和聲歌林唱片公司便停止印製七十八轉唱片，改為
印製三十三轉唱片，其中相信也有一些是以四十五轉模式印製的。

　　在粵語時代曲方面，主要還是採用三十三轉的模式。從許多資料中
顯示，和聲歌林唱片公司從1959年至1963年，共出版了十八張三十三轉
粵語時代曲唱片，數量委實不少。

　　觀其唱片內容，每一張這類三十三轉唱片，內裏有不少歌曲是把之前七十八轉唱片時代的錄音重新推出而已，但當然也有全新灌錄的歌曲。

　　這三十三轉時期，仍有一些新加入的歌手，計有許卿卿（WL128）、關婉芬（WL130）、梅芬（WL132）、衛翠珠（WL142）、小木偶（WL161）、譚炳文（WL177）、秦敏（WL178）。按：括號內是唱片編號，指出那位歌手是自這張唱片開始為和聲歌林灌唱歌曲。

　　這一個時期，原創歌曲倒也不少。茲列如下：

1. 夢裏相見（呂紅）	曲：馮華　詞：不詳	（WL129）
2. 滾滾熟（朱老丁、呂紅合唱）	曲詞：朱老丁	（WL130）
3. 春色滿園（呂紅）	曲：呂文成　詞：周聰	（WL130）
4. 風流艇（朱老丁、許艷秋合唱）	曲詞：朱老丁	（WL131）
5. 初戀（周聰、呂紅合唱）	曲詞：周聰	（WL132）
6. 春曉（梅芬）	曲詞：朱老丁	（WL132）
7. 春光真正好（周聰、呂紅合唱）	曲：呂文成　詞：周聰	（WL133）
8. 守秘密（朱老丁、許艷秋合唱）	曲詞：朱老丁	（WL133）
9. 我地亞打令（鄭君綿、許艷秋合唱）	曲：新丁　詞：禹山	（WL148）
10. 明月惹相思（許艷秋）	曲：新丁　詞：禹山	（WL148）
11. 恩愛夫妻（鄭君綿、許艷秋合唱）	曲：新丁　詞：盧迅	（WL149）
12. 郎在心中裏（呂紅）	曲：新丁　詞：禹山	（WL149）
13. 何日郎會我（許艷秋）	曲：新丁　詞：盧迅	（WL160）
14. 跟到實（鄭君綿、許艷秋合唱）	曲：新丁　詞：盧迅	（WL161）
15. 青青河邊草（梅芬），又名《青春河上草》	曲：新丁　詞：胡文森	（WL161）
16. 一曲繫情心（鄭君綿、許艷秋合唱）	曲：新丁　詞：盧迅	（WL161）
17. 倩女春情（梅芬）	曲：新丁　詞：盧迅	（WL171）
18. 春天的情侶（鄭君綿、許艷秋合唱）	曲：新丁　詞：盧迅	（WL171）
19. 寒夜歌聲（許艷秋）	曲：新丁　詞：盧迅	（WL172）

20. 答應我 (鄭君綿、許艷秋合唱)	曲:新丁　詞:禹山	(WL172)
21. 亞貴 (鄭君綿、許艷秋合唱)	曲:池慶明　詞:禹山	(WL177)
22. 嫁我係唔錯 (譚炳文、呂紅合唱)	曲:新丁　詞:禹山	(WL177)
23. 勞燕分飛 (梅芬)	曲:新丁　詞:禹山	(WL177)
24. 我個愛人 (鄭君綿)	曲:新丁　詞:禹山	(WL177)
25. 夜半無人私語時 (鄭君綿、許艷秋合唱)	曲:鄧亨 (及編曲)　詞:柳生	(WL177)
26. 親近吓 (鄭君綿、許艷秋合唱)	曲:新丁　詞:禹山	(WL178)
27. 夠醒目 (李燕屏)	曲詞:禹山	(WL178)
28. 歸來吧 (呂紅)	曲:梁日昭	(WL178)
29. 雞唱夢難成 (許艷秋)	曲:鄧亨 (及編曲)　詞:禹山	(WL178)
30. 相親相愛 (鄭君綿、許艷秋合唱)	曲:鄧亨　詞:盧迅	(WL183)
31. 久別勝新婚 (鄭君綿、梅芬合唱)	曲:鄧亨　詞:柳生	(WL183)
32. 拜拜 (鄭君綿、許艷秋合唱)	曲詞:禹山	(WL183)
33. 天孫織錦 (秦敏)	曲詞:池慶明	(WL183)
34. 良宵真可愛 (許艷秋)	曲:新丁　詞:盧迅	(WL184)
35. 訴情 (梅芬)	曲:新丁　詞:盧迅	(WL184)
36. 甜蜜愛情 (呂紅)	曲:鄧亨　詞:盧迅	(WL184)

　　這五年間,平均每年有七首原創歌曲,這樣算起來,當然是不算很多,但在那些歲月,能有這個數量,甚是難能可貴。這當中,有個署名「新丁」的作曲人,共寫了十八首歌調,佔了這三十六首原創歌曲的一半數量,產量實在不少。可惜,這位「新丁」,完全沒有一點個人資料可以找得到,很是遺憾。

　　「新丁」的作品,到現在較多人知的是許艷秋主唱的《良宵真可愛》。這個首先得要感謝導演王家衛兩次三番把這首歌曲用到他的電影作品之中。早在 1990 年的《阿飛正傳》和 1995 年的《墮落天使》,已曾兩番採用《良宵真可愛》來做影片的背景配襯,其後在 2010 年代,又曾把這首歌調

用於《一代宗師》的香港影碟版。在網上，還曾見過有網友在You Tube版的《良宵真可愛》上留言，謂此曲曾是「CR2 的節目背景主題音樂」，CR2 就是商業電台第二台，較注重爭取年青觀眾的電台，能為該台所用，說明《良宵真可愛》也算是富現代感，為年青觀眾認同。

按唱片公司資料，《良宵真可愛》的作詞者是盧迅，現在網上見到的某些作詞人資料是不確的。

這三十六首原創歌曲，還有兩位作曲者的名字甚陌生，一位是池慶明，一位是鄧亨。後者還寫了五首旋律。筆者只知黃霑的論文《粵語流行曲的發展與興衰：香港流行音樂研究(1949 - 1997)》之中，曾提到鄧亨，謂：「華人樂師，能在高級夜總會當領班的，只有顧嘉煇、吳迺龍、鄧亨等幾位。」又有註釋指「顧嘉煇和鄧亨先後任香港中區的『夏蕙』夜總會（Savoy Night Club）樂隊領班」。可見頗有來頭。可惜，鄧亨這五首歌曲作品，不曾見哪首有較廣泛的流傳。

上文已提及過，和聲歌林唱片公司，在 1959 年至 1963 年，應該出版過一些四十五轉的粵語時代曲唱片，但筆者始終沒見過較具體的唱片資料，只是在歌書上見過其中一些應屬和聲歌林出版的歌曲，卻找不到出自哪張唱片，故有這猜測。關於這批歌曲的名單，可參見拙作《原創先鋒 —— 粵曲人流行曲調創作》附錄 I 。從這附錄 I ，也可見到那十八張和聲歌林三十三轉粵語時代曲唱片的詳細曲目，故此本節不會再重複記載。

| 第 四 章 |

粵語時代曲唱片公司
列國志

　　「粵語時代曲」這個名堂，其實除了和聲歌林唱片公司使用之外，別的唱片公司在出版同類產品時，都很少使用的。但由於和聲歌林公司是香港「粵語時代曲」的始祖，所以覺得基本上與和聲歌林「粵語時代曲」同期的粵語流行曲產品，都應視為「粵語時代曲」。所以，下列幾間曾在五十年代初、中期出版過粵語流行曲產品的唱片公司：南華、美聲、大長城、幸運、百代、南聲，筆者都會視他們出版的粵語流行曲亦算是「粵語時代曲」。此外還有一些南洋歌手灌唱的粵語流行曲，是連香港電台都有播放的，也可說是南洋方面回流過來的「粵語時代曲」。

　　本章，將逐一介紹這六間公司以及南洋歌手所灌製過的粵語流行曲，但南洋歌手的那些歌曲，會限於是曾獲香港電台播放過的。後者這個怪規矩，緣於筆者翻閱舊日《華僑日報》的電台節目表，只有香港電台播放的歌曲有詳細的名單。

第一節　南華唱片公司

在 1952 年 12 月 27 日的《華僑日報》，見到一個南華唱片公司第一期
七十八轉唱片產品的廣告，由於這個廣告放近報紙的邊緣，有部分內容被
遮蓋掉看不到。但仍清楚見到這一期唱片包括國語及粵語兩類歌曲，每類
歌曲各灌製了三張。值得一提，在國語歌產品之中，包括一首霍雲鶯主唱
的《勸君再進一杯酒》，是大觀國語片《流鶯曲》中的插曲，也包括一首大
觀國語片《流鶯曲》的同名主題曲，由呂紅主唱。查網上資料，電影《流
鶯曲》要到 1954 年 12 月 14 日才公映。以上兩首國語歌都是由蔡滌凡作
曲，鄭樹堅作詞，而且都變成由片中的演員演唱。

這幅報紙廣告只集中宣傳該公司的國語時代曲和粵語時代曲。但據
網上朋友錢隆先生提供的唱片歌紙實物，可見到該公司這一期產品，還
包括兩首粵曲，一首是梁醒波、鳳凰女合唱的《烏龍財神》，一首是蔡滌
凡、蘇鶯兒合唱的《郎情深似海》。

從 1953 年元旦的《華僑日報》，知道該日香港電台特別撥出兩個時段
去播放南華唱片公司的新歌。其中播「粵語時代曲」的時段是上午十一時
半至十一時五十分，共二十分鐘。同日的《華僑日報》還分別在「今樂府」
版刊出了該公司的這批「國語時代曲」和「粵語時代曲」的歌詞。

南華唱片公司這期「粵語時代曲」出品共有六首歌曲：

> 情天長恨（呂紅唱）
>
> 芳草斜陽晚（荊虹唱）
>
> 愁戀（呂紅唱）
>
> 情淚心聲（白莉唱）
>
> 荔灣情歌（浮生、呂紅合唱）
>
> 郎莫太痴狂（荊虹唱）

可惜，這六首粵語時代曲，完全不知道作曲作詞人的資料。

更可惜的是，南華唱片公司看來就只出版過唯一的一期唱片，其後是再見不到有任何關於這間唱片公司的蹤跡。

第二節　大長城唱片公司

大長城唱片公司，向來以出版國語時代曲唱片為主。該公司第一期七十八轉唱片出品的廣告始見於 1950 年 7 月 3 日。

但 1953 年 3 月 4 日，該公司忽然刊登廣告，宣佈推出「第一期粵曲唱片」。據廣告，這一期的全部片目如下：

> 一枝紅艷露凝香（任劍輝、芳艷芬合唱）
> 玉女凡心（何非凡、白雪仙合唱）
> 仕林祭塔（李雪芳唱）
> 馬牛戲婚（馬師曾、紅線女合唱）
> 文君嘆月（紅線女唱）
> 賣雲吞／唧唧（音樂合奏）
> 光緒皇嘆五更（新馬師曾唱）
> 正德皇哭李鳳（何鴻略、小燕飛合唱）
> 淚盈襟／燈紅酒綠（小燕飛唱）
> 蕭月白之賣白欖（任劍輝、歐陽儉合唱）

這十款「粵曲」唱片，「賣雲吞／唧唧」其實是粵樂唱片，而「淚盈襟／燈紅酒綠」其實應該是電影歌曲唱片，或至少是屬於粵曲小曲唱片，而筆者覺得，後一首的《燈紅酒綠》，可視為「粵語時代曲」。

《淚盈襟》和《燈紅酒綠》都是由胡文森包辦曲詞的作品。筆者在拙著《曲詞雙絕——胡文森作品研究》中，對《淚盈襟》一曲，有如下註記：

> 編號 36 的《長使英雄淚滿襟》插曲，在電影資料館，找不

到有關名字的電影，只有一份同名劇本，可能根本沒有開拍過。然而，這手稿曲詞卻曾錄過唱片，是大長城唱片的出品：《燈紅酒綠／淚盈襟》，唱片編號是C3510A-D，歌者是小燕飛，出品年份是 1953 年。我猜，可能是胡文森準備把《淚盈襟》這首小曲移作《長使英雄淚滿襟》的插曲，但電影後來卻拍不成。事實是否就是這樣，須待進一步考證。

所以，《淚盈襟》一曲，至少是曾經有可能成為電影歌曲。

至於《燈紅酒綠》，則絕對是電影歌曲，它是電影《血淚洗殘脂》（1950年 6 月 15 日首映）的插曲，是在電影開始不久就由主角小燕飛唱出，小燕飛飾演的是歌女，而唱這首歌的地方是夜總會。《燈紅酒綠》歌詞描寫的正是夜總會內衣香鬢影、醧歌熱舞、醇酒交匯之景觀。既是以夜總會為場景，歌曲總會帶些「時代感」吧？所以上文筆者說，《燈紅酒綠》可視為「粵語時代曲」。

說來，1950 年的電影歌曲《燈紅酒綠》，到 1953 年才有機會出版，看來那時粵語電影歌曲要出唱片版，未必那樣容易。

第三節　美聲唱片公司

美聲唱片公司的第一期七十八轉唱片，其報紙上的廣告是在 1952 年12 月 27 日刊出，唱片估計也是約於這個日子左右推出。這第一期唱片，有粵曲七套，粵樂一張。歌者有任劍輝、紅線女、靚次伯、羅麗娟、江平、小芳艷芬、梁無相、芳艷芬、黃千歲、梁醒波、鄭碧影、何非凡、鄧碧雲，即是每支粵曲的歌者都不同。

美聲第二期七十八轉唱片，廣告見刊於 1953 年 4 月 22 日《華僑日報》。這一期有八套粵曲唱片，也開始有所謂的「電影插曲」唱片三張，亦即該公司首批「電影插曲」唱片。筆者估計，這些歌曲可能並非「電影插

曲」，只是為了不想稱之為「粵語時代曲」，而情願稱之為「電影插曲」。所以，我們可以說這六首「電影插曲」是美聲推出的第一批粵語時代曲。

三張「電影插曲」唱片的曲目如下：

風飄飄（羅施唱）／朝朝來了（小芳艷芬唱）
閨怨（林璐唱）／賣欖歌（羅施唱）
可愛的春天（林璐唱）／葬花詞（雲裳唱）

然而美聲這第一批粵語時代曲，全都沒有交代作曲作詞者的名字的，甚是遺憾。以筆者所知，《風飄飄》調寄的曲調跟七十年代的《悲秋風》是同一旋律，《閨怨》調寄《花間蝶》，《賣欖歌》調寄《旱天雷》。《葬花詞》的歌詞肯定是依曲填出來的，但那曲調是舊曲還是全新創作，卻難判斷。《朝朝來了》可以肯定是先詞後曲的作品，也似乎是全新創作來的。《可愛的春天》的歌調是採用 AABA 曲式來寫的，所以肯定是先曲後詞的，而相信也是全新的原創歌曲，遺憾是不知詞曲作者是誰！又，關於歌者方面，小芳艷芬乃是李寶瑩，羅施有說即是著名粵曲撰曲人羅寶生。

看歌詞內容，《葬花詞》應是最早的一首粵語流行曲去仿黛玉《葬花辭》的詞意。《風飄飄》可說是抗戰傷痕歌曲。《朝朝來了》則是首借鳥鳴起興而鼓勵人學唱歌之歌曲，其中「朝朝來了」乃是舊日粵曲粵劇藝人常用來練聲的句子。

美聲第三期七十八轉唱片，廣告見刊於 1953 年 10 月 22 日《華僑日報》。是期出品，包括十首粵曲、十二首「粵語電影插曲」、四首粵樂。對比起第二期，美聲這次推出的「電影插曲」歌曲，數量上是翻了一倍。六張「粵語電影插曲」曲目如下：

蝶戀花（雲裳）／晨光頌（林璐）
艷陽天（雲裳）／魂斷藍橋（林璐）
毋負青春（雲裳）／一往情深（李芳）
惜取少年時（鄧慧珍）／望郎（薇音）

湖畔情歌（鄧慧珍）/迷人妙舞（林璐）

似水流年（薇音）/相親相愛（林靜）

然而這第三期仍跟第二期一樣，完全沒有作曲人和作詞人的資料的，這樣忽視創作人的做法甚是罕見。

筆者通過老歌書來查考，只有兩首肯定是舊曲新詞，一是《魂斷藍橋》，調寄《Auld Lang Syne》，一是《迷人妙舞》，調寄《玫瑰玫瑰我愛你》，但音調是有所改動的。其次，《似水流年》也應是舊曲新詞，只是其「舊曲」應是由兩三首粵曲小曲融合而成的，但筆者只認得出部分片段應來自小曲《螺黛》。其餘九首歌曲，觀其旋律，都是筆者頗覺陌生的，但卻不一定都是原創。不過，筆者卻注意到，其中至少有五首是採取先詞後曲的方式寫的，計有《晨光頌》、《毋負青春》、《惜取少年時》、《相親相愛》、《望郎》，其中《相親相愛》是以三拍子來譜寫的，而《望郎》卻是字少腔多得非常厲害，這五首，很大可能是原創的。餘下四首，《一往情深》、《蝶戀花》、《艷陽天》的曲式俱是 ABA，後者還是三拍子的，《湖畔情歌》一段曲調填了兩段詞。這四首是否都是原創，實在難說。

論歌詞之特別，這十二首歌之中筆者會選《魂斷藍橋》、《惜取少年時》和《毋負青春》。《魂斷藍橋》應是粵語流行曲中調寄《Auld Lang Syne》的頗早期版本，而歌詞應跟同（中譯）名西片的情節有關連的。《惜取少年時》則應是最早把杜秋娘的七言樂府詩《金縷衣》改寫進歌詞的粵語流行曲，比許冠傑的《莫等待》早了二十餘年。

《毋負青春》的歌詞是這樣的：

> 斜倚樹，對黃昏，
>
> 田園炊煙起，處處萬家燈。
>
> 翠兒本是蓬門女，養在寒寮草閣，
>
> 經年累月對着一個愁悶老年人，
>
> 三餐不愁無米煮，一宿不愁無暖衾，

只愁是辜負如此青春，

夜夜綠楊下，空伴殘雲。

斜倚樹，對黃昏，

梢頭新月上，轉眼又清晨，

年復年，流水行雲飄然玉女身。

筆者甚是訝異五十年代初的粵語時代曲會出現這種題材。

　　美聲第四期七十八轉唱片，廣告見刊於 1954 年 2 月 21 日《星島晚報》。是期出品包括十首粵曲，十二首粵語電影插曲，兩首「中樂合奏」，兩首口琴合奏。這十二首粵語電影插曲的曲目如下：

荷花香（小芳艷芬唱　唐滌生詞　王粵生曲）/好春光（鄧慧珍）

紅燭淚（黃金愛）（另填新詞）/春之誘惑（霍雲鶯）

唔嫁（同名電影主題曲）（小芳艷芬）/派糖歌（譚佩蓮）

誰憐閨裏月（李慧）/海國夕陽西（霍雲鶯）

絲絲淚（譚倩紅）/我愛你的心（新紅線女）

愁溯（露敏）/中秋月（薇音）（即《慈母淚》主題曲　盧家熾曲　李願聞詞）

　　這一期的歌者，霍雲鶯是甚引人猜疑：會不會就是灌唱過很多國語時代曲的那位霍雲鶯呢？但目前而言，並無證據可以確定二者是同一人。

　　小芳艷芬/李寶瑩唱的《荷花香》，即是電影《紅菱血》的插曲《銀塘吐艷》。電影是 1951 年 10 月上映的，而三年多後才有唱片版本。《荷花香》這個歌曲名字，估計也是從美聲唱片這個版本叫起的。

　　薇音唱的《中秋月》，也確是電影歌曲，乃是電影《慈母淚》的主題曲，影片的首映日期是 1953 年 6 月 28 日。

　　《唔嫁》亦確是電影歌曲，卻非原創，乃舊曲新詞。

　　注意，上述《荷花香》和《中秋月》的曲詞作者資料，是筆者補上去的，唱片公司對此其實並沒有交代。

其餘的歌曲，相信未必是電影歌曲，然而其中有七首歌曲看來都是原創的，如霍雲鶯唱的《海國夕陽西》、《春之誘惑》，露敏唱的《愁溯》，鄧慧珍唱的《好春光》，新紅線女唱的《我愛你的心》，李慧唱的《誰憐閨裏月》以及譚佩蓮唱的《派糖歌》等七首，估計都是原創的，奈何唱片公司不附任何詞曲作者資料，也就難作肯定。

美聲第五期七十八轉唱片，廣告見刊於 1954 年 6 月 22 日《華僑日報》，是期有粵曲唱片十套，「電影插曲」唱片四張共八首歌，粵樂唱片一張。這八首粵語電影插曲的曲目如下：

呷錯醋（新紅線女）/慈母淚（新紅線女）（即《中秋月》 盧家熾曲 李願聞詞）

仲夏夜之月（鄧慧珍唱 韓棟曲詞）/惜分釵（鄧慧珍唱 梁漁舫曲詞）

光明何處（露敏唱 梁漁舫曲詞）/富士山戀曲（露敏唱 胡文森曲詞）

睇到化（薇音唱 梁漁舫曲詞）/舊燕重臨（薇音唱 梁漁舫曲詞）

這一期，美聲開始有交代創作者的資料，由此看到八首歌曲有七首是原創的。

新紅線女，乃是鍾麗蓉。其中的《慈母淚》，亦即上一期由薇音灌唱的《中秋月》。看來這首原創電影歌曲，頗受歡迎，以至美聲唱片公司同一年內推出由不同歌者灌唱的版本。其他幾首原創歌曲，有些在內容上頗有特色。比如梁漁舫曲詞的《光明何處》，曲詞中提到：「父母縱不同情，無能將他制止」、「愛情無階級、貴賤也無虞」，他另一作品《睇到化》：「盡將心緒要放下，情字最假⋯⋯大醉今宵，也都睇到化⋯⋯拿住了金杯，燒酒當是茶。」至於《舊燕重臨》，則隱約帶有戰後多鴛侶失散的背景。由韓棟作曲作詞的《仲夏夜之月》，是純寫夏夜景致之作，歌調聽來有西方小夜曲的風味。

美聲在 1954 年還於九月份推出了第六期唱片，廣告見於 1954 年 9 月 19 日《華僑日報》。可是這一期卻只有十套粵曲唱片和一張粵樂唱片，並

無粵語「電影插曲」方面的唱片。

美聲第七期七十八轉唱片，廣告見刊於 1955 年 5 月 12 日《華僑日報》，這一回粵曲唱片增加至十四套，也有四張粵語「電影插曲」（共八首歌），這八首粵語電影插曲的曲目如下：

點點落紅飛絮亂（小燕飛唱　盧家熾曲　李願聞詞）/抱着琵琶帶淚彈（小燕飛唱　盧家熾曲　李願聞詞）

恭喜發財（鄭幗寶）/郊遊樂（鄭幗寶唱　李志興曲　譚元詞）

冤冤氣氣（小何非凡、小芳艷芬）/追求（小何非凡、小芳艷芬唱　韓棟曲詞）

馬票夢（小何非凡、新紅線女唱　韓棟曲詞）/賣生藕（新紅線女）

其中兩首由小燕飛灌唱的《點點落紅飛絮亂》、《抱着琵琶帶淚彈》，俱是電影《人隔萬重山》（1954 年 4 月 2 日首映）的歌曲，在片中乃是由紅線女主唱，而《抱着琵琶帶淚彈》是主題曲。不過，香港電台的播放粵語流行曲節目時段，始終未見播放過小燕飛這兩首歌曲，看來是視為「粵曲」。

歌者之中，小何非凡即是黎文所。五十年代粵曲界的藝壇三寶黎文所（小何非凡）、李寶瑩（小芳艷芬）和鍾麗蓉（新紅線女），在這一期都有為美聲灌錄「電影插曲」。

感覺上，美聲這一期粵語「電影插曲」，是多添了不少鬼馬、諧趣的元素！

美聲第八期七十八轉唱片，廣告見刊於 1955 年 10 月 26 日《華僑日報》，是期粵語「電影插曲」唱片再次停止出版，只有十套粵曲唱片和一張粵樂唱片。

可惜在《華僑日報》或《星島晚報》等報紙，並見不到有刊載美聲公司第八期以後的七十八轉唱片廣告，完全斷了線索。稍能補救的是，在《華僑日報》1956 年 10 月 14 日星期日所刊的電台節目表，見到香港電台從下午二時至四時十五分，播放「最新粵曲」、「最新粵語流行曲」及「最

新音樂」，可以認得出這些全是美聲唱片公司的出品。這兩小時十五分之中，播了八套粵曲，六首粵語流行曲，以及兩首粵樂（有標明是盧家熾梵鈴）。難以斷定的是，這會是美聲的第九期還是第十期七十八轉唱片？但這至少可以肯定，在 1956 年 10 月 14 日之前，美聲還推出過六首粵語「電影插曲」，分屬於三張七十八轉唱片，其曲目如下：

龍鳳配（譚詠秋、鍾樸）／天作之合（李寶瑩、黎文所）

窮風流（鄭幗寶、梁金國）／鴛鴦福祿（李寶瑩、羅施）

大鬧舞場（鄭幗寶、黎文所）／永不分離（譚詠秋）

這個時候，可以見到藝壇三寶都用回本名，不復用小何非凡、小芳艷芬和新紅線女等名號。

譚詠秋灌唱的《永不分離》，肯定是電影歌曲，那是電影《碎琴樓》的主題曲，盧家熾作曲，李願聞作詞。影片於 1955 年 7 月 29 日首映。在唱片所附的歌譜上，還可見到「盧家熾指揮樂隊伴奏」的字樣。從古舊歌書上見過其他五首歌曲的歌譜，只有《鴛鴦福祿》是原創，耀滿曲，鴻跡詞，作者都是很陌生的名字。

筆者估計，在七十八轉唱片時期，美聲唱片公司就只出版了以上那些粵語「電影插曲」唱片，歌曲總數是 52 首。肯定屬原創的有 15 首，當中已把《中秋月》、《慈母淚》實是一首的因素剔除。

第四節　幸運唱片公司

從《華僑日報》可見到，幸運唱片公司的第一期七十八轉唱片，曾先後在 1953 年的 4 月 14 日、4 月 17 日及 4 月 18 日在該報刊登廣告。4 月 14 日刊的廣告，一開始便先見到這些語句：「歌者紅伶‧音樂一流‧撰曲名家‧錄音清晰‧價錢公道‧片質上乘」。4 月 17 日所刊的廣告，是頭版一格通欄，這種規格，於以出版粵曲為主的華資唱片公司而言，似乎是創

舉。不僅如此，翌日該公司又再來一次頭版一格通欄廣告。看來廣告費會付出不少。

幸運唱片公司的第二期七十八轉唱片，廣告費的投入看來是更多。先是在 1953 年的 9 月 18 日在《華僑日報》刊登了二格通欄廣告，繼而在 9 月 21 日至 24 日連續四天刊了一格通欄廣告！

不過，幸運唱片公司第一和第二期的出品只有粵曲和粵樂，並沒有粵語時代曲。第一期有粵曲九套，粵樂唱片一張。歌者有梁醒波、鳳凰女、靚次伯、李慧、天涯、石燕子、羅麗娟、芳艷芬、劉伯樂、小芳艷芬、梁瑛、何非凡、鄧碧雲、月兒等。第二期同樣是粵曲九套，粵樂唱片一張。

到了第三期，同樣是粵曲九套，粵樂唱片一張之外，終於有一張「電影插曲」唱片，那真的是電影插曲：芳艷芬主唱的《懷舊》和《檳城艷》，都是由王粵生包辦曲詞的原創作品。

說到這張「電影插曲」唱片，有不少特別之事可說。

第一件事是，早在 1954 年 2 月 2 日，農曆癸巳年大除夕，《檳城艷》這首歌曲就在澳門綠邨電台所組織的一個特備節目之中作「世界首演」了。而在這個特備節目之中，絕大部分都是粵曲演唱！

第二件事，為了電影《檳城艷》之宣傳，片商跟唱片商合作，當該片作首輪公映（首映於 1954 年 3 月 11 日）之時，竟然向觀眾送唱片！在港產電影史上，還幾曾有見？刊於 1954 年 3 月 11 日《華僑日報》的《檳城艷》首映之日的全版廣告。廣告內有一段文字謂：「觀眾注意：本片主題曲《檳城艷》，業經幸運唱片公司錄成唱片，於本片公映時，每院每場贈送一隻。附贈芳艷芬小姐十寸簽名照片乙幀。贈送辦法，各院均有詳細說明。」看電影有唱片送，真是別開生面。

從幸運唱片公司 1954 年 3 月 24 日起所刊的幾次廣告，可知其第三期唱片在這段日子正式推出，廣告上方乃是提醒觀眾領獎的附屬廣告，從中可略知抽獎的方式，而相信最使觀眾雀躍的是由芳艷芬親自主持贈獎！

對於幸運唱片公司的「電影插曲」出品，香港電台常常傾向視為粵曲

來選播。以《檳城艷》和《懷舊》來說，從《華僑日報》刊登的 1954 年 3 月 28 日星期日的香港電台節目表，可見是日下午兩點至四點是「最新粵曲唱片」的播放時段。這長兩小時的播放時段，播的其實就是幸運唱片第三期的全部出品，但芳艷芬唱的《檳城艷》主題曲及插曲《懷舊》，是當成粵曲播放。莫非癸巳大除夕那一回，《檳城艷》也是當粵曲唱？這些事情反映在那個年代，粵曲小曲與粵語流行曲有時真是混淆不清。筆者還發現，其後的 4 月 25 日星期日，同是下午二時至四時的時段，香港電台又幾乎把第三期的幸運唱片公司出品全播一遍，當然，亦依然把《檳城艷》主題曲及插曲《懷舊》當成粵曲播放！

筆者也曾錄得，在 1956 年的時候，幸運公司出品的《檳城艷》、《懷舊》、《秋月》都曾放在粵曲唱片播放時段來播。比如，《檳城艷》當粵曲播的日子是 2 月 14 日和 12 月 7 日；《懷舊》是 12 月 7 日；《秋月》是 4 月 5 日和 12 月 26 日。不過，《檳城艷》和《懷舊》也曾有一次是放在播放粵語流行曲的時段播的，日期是 5 月 18 日。可以想見當年的電台中人，如何分類這些歌曲，竟是一時一樣，並無標準（但應該不是雙重標準）。

上文提到的《秋月》，屬幸運公司的第四期出品了。這第四期的廣告見於 1954 年 12 月 4 日及 12 月 7 日、8 日的《華僑日報》。繼續有粵曲九套，粵樂唱片一張。但這一期的「電影插曲」唱片卻增至三張，曲目如下：

新台怨（電影《董小宛》插曲）（芳艷芬唱　唐滌生詞　王粵生曲）/
秋月（芳艷芬唱　胡文森曲詞）

思迷迷（電影《家》插曲）（小燕飛）/春到人間（電影《萍姬》插曲）（小燕飛唱　胡文森曲詞）

載歌載舞（新紅線女）/燕歸來（電影《蝴蝶夫人》插曲）（新紅線女唱　吳一嘯詞　胡文森曲）

其中，「新紅線女」乃是鄭幗寶。幾部電影的首映日期如下：《蝴蝶夫人》，1948 年 9 月 30 日；《董小宛》，1950 年 6 月 23 日；《家》1953 年 1 月

7 日；《萍姬》1954 年 4 月 29 日。雖然 1948 年上映的《蝴蝶夫人》，是有一首插曲名《載歌載舞》（後來被惡搞成《賭仔自嘆》：「伶淋六，長衫六」），但上述「新紅線女」灌唱的《載歌載舞》，曲與詞根本完全不同！而唱片資料中也不見曲詞作者名字，沒法肯定這首《載歌載舞》屬原創作品。至於芳艷芬唱的《秋月》，則早已證實並非電影歌曲。然而，這六首「電影插曲」至少有四首屬原創，比例甚高。

幸運公司的第五期七十八轉唱片出品，其廣告初見於 1955 年 6 月 27 日的《華僑日報》，從中見到繼續有粵曲九套，粵樂唱片一張。而這一期的「電影插曲」唱片只有兩張，曲目如下：

一彎眉月伴寒衾（小芳艷芬唱　唐滌生詞　王粵生曲）/月夜擁寒衾（小芳艷芬唱　胡文森曲詞）

富貴似浮雲（小紅線女唱　胡文森曲詞）/昭君出塞（小紅線女）

其中的「小紅線女」仍然是鄭幗寶。

電影《一彎眉月伴寒衾》首映於 1952 年 2 月 16 日，同名的歌曲《一彎眉月伴寒衾》是該片主題曲，而《月夜擁寒衾》是該片插曲。

電影《富貴似浮雲》首映於 1955 年 5 月 19 日，這唱片裏的《富貴似浮雲》是該影片的插曲，又名《青春快樂》，在片中乃是由紅線女所唱。

在 1955 年 10 月 5 日，在《華僑日報》見到幸運公司的「特期出品」廣告，推出的是兩套潮州名劇插曲唱片。及至同一年的 1955 年 12 月 14 日，可在《星島晚報》（按：《華僑日報》要遲一天）見到幸運公司第六期七十八轉唱片廣告，這一回繼續有粵曲九套，粵樂唱片一張。而這一期的「電影插曲」唱片只有兩張，曲目如下：

出谷黃鶯（鄭幗寶唱　李我詞　胡文森曲）/黛玉葬花詞（馮玉玲唱　曹雪芹詞　胡文森曲）

櫻花處處開（鄭幗寶唱　胡文森曲詞）/春歸何處（馮玉玲唱　胡文森曲詞）

可以看到，鄭幗寶已用回本名。《春歸何處》是電影《富貴似浮雲》（1955年 5 月 19 日首映）的插曲，片中由紅線女主唱。但可以十分肯定，《黛玉葬花詞》和《櫻花處處開》都不是「電影插曲」。《櫻花處處開》還很「時代曲」風格的，在曲式上採用流行曲常用的AABA曲式。

自第六期以後，再沒有在《華僑日報》上見到幸運唱片公司的七十八轉唱片廣告。但在《星島晚報》，倒仍曾見過該公司第七期出品的廣告，見刊於 1956 年 11 月 4 日，可是這第七期的出品，有九套粵曲，一張粵樂，還有慢片 33 轉錄音粵劇七套。但完全沒有「電影插曲」的唱片出版。

筆者是相信，在七十八轉唱片時期，幸運公司自第六期以後，便再沒有出版過「電影插曲」唱片。

總括來説，幸運唱片從第三期至第六期共出過八張「電影插曲」唱片，歌曲十六首，肯定屬原創的有十三首。

第五節　百代唱片公司

在五十年代，百代唱片公司一直都是以出品國語時代曲唱片為主的。可是在該公司推出的第七十三期七十八轉唱片之中，除了姚莉、張露、龔秋霞、陳娟娟、林黛、嚴俊、林翠、田鳴恩等人的國語時代曲唱片之外，還為白英推出了兩張「粵語時代曲」唱片，非常出人意料。其實在整個七十八轉唱片時期，百代就只出版過這兩張「粵語時代曲」唱片而已。

百代這第七十三期唱片的廣告，在報紙上始見於 1954 年 7 月 7 日。在廣告裏，白英這兩張「粵語時代曲」唱片排在最末之處，而排在首位的自是姚莉、張露等歌手的唱片產品。

白英這兩張「粵語時代曲」唱片，曲目分別是：

一見鍾情（馬國源曲，周聰詞）／舊恨新愁（梅翁曲，周聰詞）

九重天（梅翁曲，周聰詞）／長亭小別（馬國源曲，周聰詞）

可見到都是原創作品。而梅翁乃是姚敏的筆名，筆者相信，《舊恨新愁》和《九重天》都是姚敏特別為白英這次唱片出版而創作的，卻並非搬用甚麼姚敏的舊作來翻作粵語版本。

在這裏也特別記一記白英這兩張在百代旗下出版的「粵語時代曲」唱片，在香港電台的首播日期：《一見鍾情／舊恨新愁》首播於 1954 年 7 月 30 日，《九重天／長亭小別》首播於 1954 年 7 月 31 日。

第六節 　南聲唱片公司

南聲唱片公司估計早在 1951 年已經成立，並已不斷推出粵曲唱片，可是該公司似乎並不喜歡在大報章上刊廣告，筆者只是在《星島晚報》見過一次，那是 1955 年 2 月 25 日。近一兩年來，筆者持續地看《華僑日報》，從 1949 年至 1957 年尾，竟未曾見過南聲的廣告！

南聲於五十年代中期開始推出「跳舞歌曲」唱片，亦即我們心目中的粵語時代曲，但其「跳舞歌曲」唱片的推出始於何年何月，乃是個謎。事實上，雖然該公司的出品常常有交代出版年份，但是由於它向來很少在大報上刊載唱片廣告，其「跳舞歌曲」唱片之推出始於何時，是甚難考證。現在只能從《華僑日報》的電台節目表的播歌記錄，來推斷某些南聲歌曲出品的面世日期的下限。比如說，香港電台初次播放南聲「跳舞歌曲」唱片的日期是 1956 年 3 月 9 日，播的是廖志偉和伍木蘭合唱的《太太萬歲》，冼劍麗的《一縷柔情》亦在同一天播放，然而《一縷柔情》卻是視為「最新粵曲」來播放的。由此可以估計，該公司的粵語「跳舞歌曲」唱片初次面世的年份，確是 1956 年。

南聲出版了多少首「跳舞歌曲」？也由於缺乏廣告佐證，成為另一個謎！

筆者依據香港電台的播放紀錄，至少知道有九首南聲「跳舞歌曲」出品是不會遲於 1956 年面世的，其曲目是《咪貪口爽》、《假細心》、《太太萬歲》（這三首俱是廖志偉、伍木蘭合唱）、《發開口夢》（廖志偉唱）、《瑤池樂》（朝霞紅唱）、《舞伴寄相思》（邱丹鳳唱）、《情懷》（鍾麗蓉唱）、《閨怨》（陳彩蘭唱）、《一縷柔情》（冼劍麗唱）。以下是筆者所作的記錄：

太太萬歲（廖志偉、伍木蘭）3.9，4.20，8.5，10.15，11.14

發開口夢（廖志偉）4.20，8.5，10.15，11.14

咪貪口爽（廖志偉、伍木蘭）3.12，4.23，8.8，11.5

假細心（廖志偉、伍木蘭）3.12，4.23，8.8，11.5

瑤池樂（朝霞紅）5.4，5.16，8.17，10.24，12.19

舞伴寄相思（邱丹鳳）5.4，5.16，8.17，10.24，12.19

情懷（鍾麗蓉）11.9

閨怨（陳彩蘭）11.9

一縷柔情（冼劍麗）3.9（作粵曲播），11.12（作粵語流行曲播）

其中 3.9 是三月九日之意，4.20 是四月二十日之意，如此類推。

手頭也有幾張南聲公司隨唱片附贈的曲詞紙的複印本，由於其中有些是有印上出版年份的，從中也得知陳錦紅唱的《嫁後情人》、廖志偉唱的《海上風光》、廖志偉、伍木蘭合唱的《添丁發財》、鄧寄塵唱的《恭喜恭喜》、《包你添丁》等都是 1956 年的出品。不過像《海上風光》那種較俚俗的歌曲，其時的香港電台不考慮播放相信亦是有可能的。

《海上風光》和《添丁發財》是收錄於同一張七十八轉唱片（也可能是四十五轉）的，從唱片公司附贈的曲詞紙，見不到原曲作者的名字，卻見到兩首歌都是由廖鶴雲作詞，顧家輝編曲，這「顧家輝」是顧嘉煇當年使用的名字。曲詞紙上亦有「朱紹操監製 · 劉東領導」的字樣。寫到這裏，顧嘉煇和劉東的名字都出現了。

猶記得筆者早在九十年代初，曾訪問過顧嘉煇，約略地問過他一點這

時期的往事。訪問原發表於 1991 年 10 月出版的《top純音樂》月刊，其中有這個段落：

> 「可記得你在何時開始編曲工作的？」我總想追溯得準確一點。
>
> 「大約是六十年代初吧！」他想了一想道。
>
> 「但我找過一些資料，見到一些五十年代後期的唱片歌詞資料，是標着由你編曲的。如 1959 年出版的歌曲《飛哥跌落坑渠》。」我提醒他。
>
> 「對！對！我是五幾年已經開始編曲工作，也是那時開始跟劉東合作，那時鄧寄塵、周聰、鄭君綿的好些歌曲都是我編的。」顧嘉煇又多記起一些。
>
> 說起劉東（筆者按：現已故），如今娛樂唱片公司的老闆，我又多口問當年南聲唱片的事情。
>
> 「據我所知，南聲是美國華僑斥資的，但全權交由劉東主理業務，那時南聲收錄的歌若非粵曲，便多是由歐西流行曲改成的粵語歌，當時我便是替劉東為這些粵語詞歐西曲編曲。」顧嘉煇的答案又趨於過份簡潔。

認真考據起來，其實上述的《海上風光》原曲是印尼民謠，原曲名字有譯作《卻利利卻利》，而《添丁發財》的原曲是《支那之夜》，都不是顧嘉煇説的「由歐西流行曲改成」的粵語歌呢！

筆者曾從好友處借來的古舊歌書，可考查到黎文所、鍾麗蓉合唱的《拍檔夫妻》、《小冤家》和伍木蘭唱的《賣剩蔗》等幾首南聲公司出品，也是由顧嘉煇編曲的。《拍檔夫妻》的原曲是粵曲小曲《梳妝台》，《賣剩蔗》的原曲亦是《支那之夜》，當然也不是「由歐西流行曲改成」的。唯有《小冤家》的旋律較難辨認出處，也許真是「由歐西流行曲改成」的吧！

於此可見，顧嘉煇和劉東，早在 1956 年左右的南聲唱片公司時期，就

已有頗多的合作和交往。到五十年代後期,劉東創立娛樂唱片公司,二人亦有合作,比如娛樂唱片公司出版的電影原聲唱片《兩傻入地獄》中的所有歌曲,都是由顧嘉煇編曲的,當然也包括上文引錄的訪問文字中提到的那首著名的《飛哥跌落坑渠》。後人動輒指《飛哥跌落坑渠》是粗製濫造之作,大抵是因為並不知道這是娛樂唱片公司的出品,編曲的是顧嘉煇,也根本聽都未聽過《飛哥跌落坑渠》的原裝唱片版本吧!到 1974 年娛樂唱片公司推出《啼笑因緣》電視歌曲唱片,顧嘉煇和劉東相交已近二十年了哩!

說到南聲唱片公司的「跳舞歌曲」出品,有一部分歌曲僅從歌名看,亦已感到跟 1952 年至 1955 年間的粵語流行曲的題材取向頗有些不同。其中一種差別,乃是不避俚俗,就以上面提到的《海上風光》和《添丁發財》,其歌詞內容會使不少人覺得是如黃霑論文所言「水準之粗糙低俗,實在已是在社會標準之下」。然而,這應是唱片公司的市場策略,何況,這也該是受當年南洋傳來的粵語歌諸如《賭仔自嘆》(大馬華僑馬仔原詞原唱,後成為鄭君綿的名曲)的影響吧!

南聲有另一類「跳舞歌曲」,則是把傳統粵曲「夜總會化」,為之加上摩登的跳舞音樂節奏,可謂大膽。然而據知也曾有一兩首這種歌曲甚是盛行,《一縷柔情》(冼劍麗)更是代表作。

據一些南聲唱片封套實物中所見的附錄,在五十年代,南聲唱片公司除了上文提到的 17 首粵語「跳舞歌曲」,至少還推出過以下一批「跳舞歌曲」,共 22 首,然而其中有些可能是以 45 轉的模式出版唱片的。現謹列下曲目,供讀者參考:

崔妙芝、盧麗卿《琵琶女》、《縫衣女》

黃金愛、鍾志雄《太太揸車》

鍾志雄、黃金愛《明星夢》

馮玉玲、江峯《女兒心》

南聲合唱團《花香引蝶忙》

南聲合唱團《劍舞高歌》

鍾志雄、馮玉玲《難為了爸爸》、《廚子大王》

崔妙芝《燕歸人未歸》

朱頂鶴、鄭幗寶《睇花燈》

廖志偉、鄭幗寶《揀女婿》

朱頂鶴、伍木蘭《桂姐買花》

崔妙芝《春閨夢裏人》

鄧寄塵《亞福選美》、《鄉下佬遊埠》

馮玉玲、檸檬、李燕屏《避風塘之夜》、《�機》

鄭佩玲《亞玲》

鍾志雄、鄭幗寶《情侶山歌》

崔妙芝《一段情》、《冷月照寒襟》

其中鍾志雄和鄭幗寶合唱的《情侶山歌》，估計是面世於 1956 年。據筆者所知，《情侶山歌》最早的電台播放紀錄是 1958 年 1 月 10 日於下午六點四十五分至七點的時段內，由香港電台播放，但至少到了 1965 年的時候，這首歌曲仍是十分流行的。這是有坊間的歌書為證的，比如筆者在中央圖書館翻查魯金藏書時，見到一冊 1965 年出版的歌書《翠鳳獎·國語粵語時代歌選》，書內第五首收的粵語歌就是《情侶山歌》，如非受歡迎的歌曲，流行曲歌書是不會把它排得這麼前的。

第七節　歌聲曾出現香港電台的南洋歌手

在五十年代，南洋的歌手灌唱粵語歌曲的實在不少，面世的時間有些更可能比和聲歌林首批粵語時代曲推出的日子還要早。

限於報紙上的資訊，須到了 1954 年，《華僑日報》在電台節目表上披露較多香港電台播放粵語時代曲／粵語流行曲的信息，我們才能詳細地知悉，那些年，香港電台在播放粵語時代曲／粵語流行曲的時段，曾播過哪

些南洋歌手灌唱的粵語歌。

筆者相信，香港電台選播的南洋歌手粵語歌曲，內容都比較嚴肅，但其實南洋歌手灌錄的粵語歌，絕對不乏諧謔鬼馬的題材，香港電台卻明顯是少播這一類的南洋粵語歌。比方說調寄《載歌載舞》的《賭仔自嘆》(伶淋六，長衫六……)，現在已知最初的版本是由大馬華僑馬仔填詞並灌唱的，早在 1954 年前後就已登陸香港，但香港電台直至五十年代末都未見有播放過這首歌曲。

現在且細列出香港電台五十年代中期播放過的南洋粵語歌及這些歌曲的主唱者 (限於條件，暫時只能統計至 1956 年)。

莊雪芳

楊翠喜、胡不歸、平湖秋月、花開蝶滿枝、海角情鴛、情愛問題、紅豆相思。

白鳳

新花落春歸、新愛惜光陰、紅樓怨、新載歌載舞、賣什貨、陌頭柳色、姊妹花、離恨曲、點解我鍾意你、龍飛鳳舞、賣歌人、新燕歸人未歸、桃花小姐。

白鶯

義蝶情花 (有時亦作「花情蝶義」)、好春宵、滿江紅、斷腸詞。

白鳳、朱慶祥

青梅竹馬。

白鶯、朱慶祥

鳳凰台、王老五。

第 五 章

綜觀粵語時代曲時代

第一節　重溫七十八轉時代粵語時代曲出版歷程

在本節，我們重溫一下七十八轉唱片時代，七間唱片公司出版的「粵語時代曲」的歷程，俾能從時間軸上，看看各期唱片實際的面世次序，相信，觀感會有所不同。

1952 年

8 月 26 日

和聲歌林第 36 期（該公司推出首批粵語時代曲唱片，有歌曲 8 首）

10 月 8 日有「新貨運到」廣告

12 月 30 日有「新片大批運到」廣告

12 月 27 日

南華第 1 期（推出粵語時代曲 6 首）

是年共有 14 首粵語時代曲面世。

1953 年

3 月 4 日

大長城第一期粵曲唱片（其中一張小燕飛唱的「淚盈襟／燈紅酒綠」可視為粵語時代曲出品）

3 月 16 日

和聲歌林第 37 期（該公司第二批粵語時代曲唱片，是期有 8 首歌曲）

4 月 22 日

美聲第 2 期（有「電影插曲」出品 6 首）

8 月 5 日

和聲歌林第 38 期（該公司第三批粵語時代曲唱片，是期有 8 首歌曲）

10 月 22 日

美聲第 3 期（有「電影插曲」出品 12 首）

是年共有 36 首粵語時代曲面世。

1954 年

2 月 9 日

和聲歌林第 39 期（該公司第四批粵語時代曲唱片，是期有 8 首歌曲）

2 月 21 日

美聲第 4 期（有「電影插曲」出品 12 首）

3 月 24 日

幸運第三期（有「電影插曲」出品 2 首）

有看電影可抽獎送唱片之宣傳活動

6 月 22 日

美聲第 5 期（有「電影插曲」出品 8 首）

7 月 7 日

百代第 73 期（有「粵語時代曲」出品 4 首）

9 月 19 日

美聲第 6 期（無「電影插曲」出品！）

12 月 4 日

幸運第四期（有「電影插曲」出品 6 首）

是年共有 40 首粵語時代曲面世。

1955 年

5 月 12 日

美聲第 7 期（有「電影插曲」出品 8 首）

感覺上，美聲這一期粵語「電影插曲」是多添了不少鬼馬、諧趣的元素！

6 月 14 日

和聲歌林第 40 期（該公司第五批粵語時代曲唱片，是期有 16 首歌曲）

歌曲數量由 8 首增至 16 首，原創數量減，鬼馬諧趣歌數量增。

6 月 27 日
幸運第五期（有「電影插曲」出品 4 首）

8 月 18 日
和聲歌林第 41 期（該公司第六批粵語時代曲唱片，是期有 16 首歌曲）

10 月 26 日
美聲第 8 期（無「電影插曲」出品！）

12 月 14 日
幸運第六期（有「電影插曲」出品 4 首）

是年共有 48 首粵語時代曲面世。

1956 年

2 月 21 日
和聲歌林第 42 期（該公司第七批粵語時代曲唱片，是期有 16 首歌曲）

估計不遲於 1956 年 10 月 14 日
美聲第八期（？）/第九期（？）（有「電影插曲」出品 6 首）

3 月 9 日
香港電台初次播放南聲「跳舞歌曲」唱片

估計面世於 1956 年下半年以至 1957 年上半年
和聲歌林第 43 期（該公司第八批粵語時代曲唱片，是期有 16 首歌曲）

不計南聲出品，是年共有 38 首粵語時代曲面世。

1957 年

估計不遲於 1957 年 11 月 1 日

和聲歌林第 44 期（該公司第九批粵語時代曲唱片，是期有 16 首歌曲）

不計南聲出品，是年共有 16 首粵語時代曲面世。

1958 年

估計不遲於 1958 年 7 月 16 日

和聲歌林第 45 期（該公司第十批粵語時代曲唱片，是期有 20 首歌曲）

不計南聲出品，是年共有 20 首粵語時代曲面世。

　　從以上的歷程可知，如不計南聲的出品，這七年間的粵語時代曲產量總數共是 212 首。當中，1952 年 14 首，1953 年 36 首，1954 年 40 首，1955 年 48 首，1956 年 38 首，1957 年 16 首，1958 年 20 首。其中 1955 年是頂峰。

　　如果我們連南聲的出品也計算在內，則有下列的統計表：

1952 年至 1958 年七十八轉唱片之粵語時代曲產量統計

唱片公司	粵語時代曲產量	原創作品含量
和聲歌林	132	36
南華	6	0
大長城	2	2
美聲	52	15
幸運	16	13
百代	4	4
南聲	37	0
總數	249	70

第二節　粵語時代曲時代的原創名單

　　以下整理出一份名單，詳列 1952 至 1958 年七十八轉唱片時代所出版的粵語時代曲之中的原創作品。可以見到，70 首原創作品，以 1954 年及 1955 年出版的數量最多，共 49 首。

1952 年
和聲歌林

1. 銷魂曲（白英主唱　馬國源曲　周聰詞）

2. 有希望（呂紅主唱　呂文成曲　周聰詞）

3. 望郎歸（白英主唱　呂文成曲　九叔詞）

1952 年有 3 首原創作品。

1953 年
和聲歌林

4. 月下歌聲（白英唱　呂文成曲　九叔詞）

5. 醉人的秋波（呂紅唱　呂文成曲　周聰詞）

6. 真善美（白英唱　馬國源曲　周聰詞）

7. 快樂伴侶（呂紅、周聰唱　呂文成曲　周聰詞）

8. 郎是春風（呂紅唱　馬國源曲　周聰詞）

9. 郎心如鐵（呂紅唱　呂文成曲　周聰詞）

10. 雄壯歌聲（呂紅、周聰、陸雲唱　馬國源曲　周聰詞）

11. 愛的呼聲（呂紅唱　呂文成曲　周聰詞）

12. 淚影心聲（白英唱　馬國源曲　周聰詞）

13. 雨中之歌（呂紅唱　馬國源曲　周聰詞）

大長城

14. 淚盈襟（小燕飛唱　胡文森詞曲）

15. 燈紅酒綠（小燕飛唱　電影《血淚洗殘脂》插曲　胡文森詞曲）

1953 年有 12 首原創作品。

1954 年

和聲歌林

16. 萬花禧春（呂紅唱　呂文成曲　周聰詞）

17. 與君別後（白英唱　馬國源曲　周聰詞）

18. 故鄉何處（呂紅唱　呂文成曲　周聰詞）

19. 無價春宵（白英唱　呂文成曲　周聰詞）

20. 安眠曲（白英唱　呂文成曲　周聰詞）

21. 芬芳吐艷（呂紅唱　呂文成曲　周聰詞）

美聲

22. 荷花香（小芳艷芬唱　唐滌生詞　王粵生曲）

23. 中秋月（薇音唱）/慈母淚（新紅線女唱）（即《慈母淚》主題曲　盧家熾曲　李願聞詞）

24. 仲夏夜之月（鄧慧珍唱　韓棟曲詞）

25. 惜分釵（鄧慧珍唱　梁漁舫曲詞）

26. 光明何處（露敏唱　梁漁舫曲詞）

27. 富士山戀曲（露敏唱　胡文森曲詞）

28. 睇到化（薇音唱　梁漁舫曲詞）

29. 舊燕重臨（薇音唱　梁漁舫曲詞）

幸運

30. 懷舊（芳艷芬唱　電影《檳城艷》插曲　王粵生曲詞）

31. 檳城艷（芳艷芬唱　電影《檳城艷》主題曲　王粵生曲詞）

32. 新台怨（芳艷芬唱　電影《董小宛》插曲　唐滌生詞　王粵生曲）

33. 秋月（芳艷芬唱　胡文森曲詞）

34. 春到人間（小燕飛唱　電影《萍姬》插曲　胡文森曲詞）

35. 燕歸來（新紅線女唱　電影《蝴蝶夫人》插曲　吳一嘯詞　胡文森曲）

百代

36. 一見鍾情（白英唱　馬國源曲　周聰詞）

37. 舊恨新愁（白英唱　梅翁曲　周聰詞　按：梅翁即姚敏）

38. 九重天（白英唱　梅翁曲　周聰詞　按：梅翁即姚敏）

39. 長亭小別（白英唱　馬國源曲　周聰詞）

1954 年有 24 首原創作品。

1955 年

和聲歌林

40. 夜夜春宵（林潞唱　電影《日出》插曲　周聰曲詞）

41. 中秋月（鄧蕙珍唱　周聰曲詞）

42. 一往情深（呂紅唱　林兆鎏曲　周聰詞）

43. 永遠的愛（林靜唱　林兆鎏曲　王粵生詞）

44. 郎歸晚（白瑛唱　林兆鎏曲　胡文森詞）

45. 相逢恨晚（呂紅唱　馬國源作曲　周聰詞）

46. 人生曲（周聰、呂紅唱　呂文成作曲　周聰詞）

47. 金枝玉葉（周聰、呂紅唱　呂文成作曲　朱廣詞）

48. 好家鄉（林靜唱　電影《日出》插曲　周聰曲詞）

49. 天作之合（鄧蕙珍唱　林兆鎏曲　胡文森詞）

50. 戀愛的藝術（呂紅唱　梁日昭曲　朱廣詞）

51. 似水年華（呂紅唱　林兆鎏曲　周聰詞）

52. 久別勝新婚（何大傻、紅霞女唱　呂文成曲　朱廣詞）

美聲

53. 點點落紅飛絮亂（小燕飛唱　電影《人隔萬重山》插曲　盧家熾曲　李願聞詞）

54. 抱着琵琶帶淚彈（小燕飛唱　電影《人隔萬重山》插曲　盧家熾曲　李願聞詞）

55. 郊遊樂（鄭幗寶唱　李志興曲　譚元詞）

56. 追求（小何非凡、小芳艷芬唱　韓棟曲詞）

57. 馬票夢（小何非凡、新紅線女唱　韓棟曲詞）

幸運

58. 一彎眉月伴寒衾（小芳艷芬唱　同名電影主題曲　唐滌生詞　王粵生曲）

59. 月夜擁寒衾（小芳艷芬唱　電影《一彎眉月伴寒衾》插曲　胡文森曲詞）

60. 富貴似浮雲（小紅線女唱　電影《富貴似浮雲》插曲　胡文森曲詞）

61. 出谷黃鶯（鄭幗寶唱　李我詞　胡文森曲）

62. 黛玉葬花詞（馮玉玲唱　曹雪芹詞　胡文森曲）

63. 櫻花處處開（鄭幗寶唱　胡文森曲詞）

64. 春歸何處（馮玉玲唱　電影《富貴似浮雲》插曲　胡文森曲詞）

1955 年有 25 首原創作品。

1956 年

和聲歌林

65. 心上愛（林靜唱　林兆鎏曲　王粵生詞）

66. 小冤家（周聰、呂紅唱　呂文成曲　周聰詞）

67. 生意興隆（朱老丁、馮玉玲唱　朱頂鶴詞曲）

美聲

68. 永不分離（譚詠秋唱　電影《碎琴樓》的主題曲　盧家熾作曲，李願聞
作詞）

69. 鴛鴦福祿（李寶瑩、羅施唱　耀滿曲　鴻跡詞）

1956 年有 5 首原創作品。

1957 年

和聲歌林

70. 一路佳景（何大傻、呂紅唱　呂文成曲　禺山詞）

1957 年只有 1 首原創作品。

第三節　粵語時代曲與電台

　　研究 1950 年代粵語時代曲在電台的播放情況，很是倚賴舊時的報章
有多少電台節目信息的透露。

　　筆者倚賴的舊日的《華僑日報》，該報是到了 1954 年，電台節目表之
刊載始見有較詳盡的資料，比如是連節目中播出的歌曲名單都有披露，不
過這又往往只限香港電台，其他電台一般依然是只刊節目名稱。

從這些舊節目表可看到，自 1954 年 8 月 22 日開始，香港電台把播放「粵語時代曲唱片」的時段改稱為「粵語流行曲唱片」，之後便一直是這樣叫，看來，「粵語流行曲」這個叫法，是從電台叫起的，至於是否同樣亦是從香港電台叫起的，那須有更仔細的追查。

經過對五十年代電台節目表年復一年的觀察，有個概括印象是，當時幾個電台，即香港電台、麗的呼聲（後期分金台、銀台）、綠邨電台，都把播放重點放在粵劇粵曲方面，其次是國語時代曲，再其次是歐西流行歌曲，最後才有粵語流行曲的位置。憑印象，其播放時間比率約是：

粵劇粵曲：國語時代曲：歐西流行曲：粵語流行曲＝ 12：8：3：1

過去筆者曾形容，初面世的粵語流行曲，被三座大山壓着，而這三座大山便是粵劇粵曲、國語時代曲和歐西流行曲，現在看當時電台的播歌情況，說明筆者的直覺似乎不錯。

再說，《華僑日報》電台節目表的詳略取捨，應反映當時的一定想法。一般而言，粵劇粵曲和國語時代曲播放的曲目總是詳盡的，歐西流行曲的播放時段不會有曲目，而粵語流行曲則僅有香港電台播的有曲目。相信，這是認為歐西流行曲和粵語流行曲都不是該報讀者關心的音樂品種，但當然也很奇怪為何獨是香港電台播的粵語流行曲會透露曲目？

單就粵語流行曲播放時間來說，筆者的觀察是，麗的呼聲是播得最多的，很多時還有廣告商特約播放，其次是綠邨電台。香港電台播粵語流行曲，乃是三個電台之中播得最少的。

在這情況下，只可獨沽一味看到香港電台曾播過甚麼粵語時代曲，顯然亦只可能作出一種非常保守的觀察和判斷。事實上，在 1955 年曾有一段時間，《華僑日報》刊過八次綠邨電台粵語時代曲播放時段的曲目，從中即可見到所播的歌曲跟香港電台頗見不同。比如說：芳艷芬《檳城艷》、《懷舊》都播得頗多，但這兩首歌在香港電台是放在粵曲唱片時段來播的，而且播出的次數是並不多的。此外，綠邨電台播《快樂伴侶》和《荔

灣情歌》（南華唱片出品）也算是多的，這兩首歌，在整個 1955 年的香港電台節目之中都未見播過呢！

對於粵語時代曲，一直有個說法，謂五六十年代的時候電台是不播放這些粵語歌的，但這根本不是事實。

以下試簡略地敍述一下香港電台播放粵語時代曲／粵語流行曲的安排的變化過程，時間段落是從 1952 年到 1959 年八月底商業電台開台之前。

1952 年八月底和聲歌林推出了第一批粵語時代曲唱片之後，香港電台是安排了於 9 月 6 日起在周末晚上 9:15-9:30pm 播放粵語時代曲唱片，但並不是每個周末的同樣時間都播。

1953 年三月左右，改為在星期日播放，但時段很不固定，只見節目時間一般長 15 分鐘。是年錄得香港電台有兩次播放「最新粵語時代曲」的節目預告。一次在四月三日星期四 4:30-4:45pm，一次在十月二十五日星期日 4:05-5:00（？）pm，可惜那時《華僑日報》不刊發播出曲目，沒能知道播的是甚麼最新歌曲。筆者估計，四月三日那次，是播放和聲歌林第三十七期的粵語時代曲出品；而十月二十五日那次，是播放美聲第三期的「電影插曲」出品。如果是的話，香港電台一早便視美聲公司的「電影插曲」出品為粵語時代曲。

1954 年初，基本上是在周日早上 8:15-8:30am 播放。二月二十六日星期五，香港電台在晚上 10:45-11:15pm 的「粵語時代曲」節目中，播放了美聲第四期出品中的九首「電影插曲」，曲目是《荷花香》、《好春光》、《絲絲淚》、《我愛你的心》、《紅燭淚》、《春之誘惑》、《派糖歌》、《唔嫁》、《愁溯》。三月以後，「粵語時代曲」節目的播放時間便頗不固定，有時會密至一周有三天播放，例如六月尾到七月初那個星期，6 月 29 日星期二在 11:20-11:30pm 播放，7 月 1 日星期四在 1:15-1:30pm 播放，7 月 3 日星期六在 9:15-9:30pm 播放。

如上文提到的，1954 年 8 月 22 日起，香港電台把「粵語時代曲」唱片播放節目改稱為「粵語流行曲」唱片播放節目。而美聲那些「電影插曲」

出品，依然是置於「粵語流行曲」唱片播放節目之中來播放。

　　1955年2月起，曾有短暫的穩定安排，「粵語流行曲」唱片播放節目是逢周二 11:20-11:30pm 及逢周末 8:15-8:30pm，三月後有時周末不播。4月9日星期六和4月11日星期一這兩天，「粵語流行曲」唱片播放節目忽然延長至廿五分鐘，9日播放時間是 10:35-11:00am，11日是 11:35am-12:00pm。其後，又有一段時間只是逢周二 11:20-11:30pm 播放，但不乏浮動變化。九月以後，變動為基本上逢周三和周末的 8:45-9:00am 播放。

　　1956年農曆新年之後，基本播放時間變為逢周一 12:50-1:0pm、周三 8:45-9:00am、周五 12:50-1:0pm，而有時周末或周日也會播。這顯然是增加了一點播放時間。七月的頭七天，是連續七天都有十至十五分鐘播放「粵語流行曲」唱片。其後又較固定地，基本是在周一、三、五的 8:45-9:00am 播放。這一回的安排是一直延續至1957年5月26日香港電台實行「全日」廣播為止。

　　實行「全日」廣播初期，「粵語流行曲」唱片播放的時間一度變得很稀疏，7月26日起的一個短時期，僅在收台之前的粵曲播放時段的最後一曲，是播「粵語流行曲」，據紀錄，7月26日之末曲是白鳳唱的《新載歌載舞》，7月31日之末曲是白鶯唱的《義蝶情花》，8月2日之末曲是朝霞紅唱的《瑤池樂》，等等，那是把「粵語流行曲」當粵曲播。直至8月28日，情況才回復正常的「粵語流行曲」唱片播放。播放時間調整為逢周一、三、五的 10:45-11:00am。

　　1957年11月4日開始，香港電台播放粵語流行曲的節目名稱更改成「『知音解語』粵語流行曲」。至是年十二月，「『知音解語』粵語流行曲」的基本播放時間調整成如下的方式：

周一	10:45-11:00am	10:20-10:30pm
周三	10:45-11:00am	
周四	10:45-11:00am	
周五	10:45-11:00am	6:45-6:55pm

周末　　10:45-11:00am

這樣，播放時間又稍見增加了。

1958 年 3 月 10 日開始，「『知音解語』粵語流行曲」節目改動為逢周一至周五播，至是年年中，播放時間基本上是如下之安排：

周一　10:45-11:00am　　6:45-7:00pm

周二　6:45-7:00pm

周三　10:45-11:00am

周四　6:45-7:00pm

周五　10:45-11:00am　6:45-7:00pm

這次，是一直維持到 1959 年八月尾商業電台開台，都基本不變，可說是「『知音解語』粵語流行曲」節目播放時間最穩定的時期。

第四節　綜觀粵語時代曲時代（1952-1958）

對於 1952 年至 1958 年這個「粵語時代曲時代」，在筆者之前的拙著《原創先鋒——粵曲人的流行曲調創作》已有頗多的敍述，本節不想重贅太多那邊的文字，只是，通過更豐富的資料佐證，不少事情更見清楚。也有些東西，因為找得更豐富的資料，才得以「浮出水面」，讓我們見到。

比方說，對於那些年粵語流行曲電台是不會播的説法，現在可以用具體的資料證實是完全不確的。在上一節我們剛剛見到，即使是播粵語時代曲比較少的香港電台，發展到五十年代後期，一星期有 105 分鐘是播放這個曲種的，怎會是「不會播」？

再說，通過本章第一第二節的資料整合梳理，1952 年至 1958 年這七年間，粵語時代曲的潮起潮落，是一個很明顯的「峰」形圖像。無論是歌曲產量還是原創歌曲的含量，都以 1955 年為高峰（粵語時代曲「誕生」後

的第三個年頭），達到最高點。所以，相信是可以用「興盛」一詞來形容 1955 年的時候粵語流行曲的生產情況！

粵語時代曲的四間主要生產公司，美聲和幸運到了 1956 年初，便已經停產了。南聲反而是 1956 年初才開始推出粵語時代曲——「跳舞粵曲」，套個不大適當的比喻，或可說是「二雞死，一雞鳴」！而正如筆者不時強調，南聲唱片公司的「跳舞歌曲」出品，有一部分歌曲僅從歌名看，亦已感到跟 1952 年至 1955 年間的粵語流行曲的題材取向頗有些不同，其中一種差別，乃是不避俚俗！加上筆者也觀察到，和聲歌林唱片公司的第四十期（1955 年 6 月 14 日面世）出品中，那批粵語時代曲開始添上些鬼馬諧謔歌曲，不再純是正經嚴肅的題材了，何況歌者也加入早在三十年代便以唱諧趣粵曲出名的何大傻了。那麼，這會不會是幸運和美聲唱片公司「退場」的原因，尤其是前者？

一直猜想，粵語時代曲初生的兩三年後，取材上多添鬼馬諧謔，乃是受其時的南洋粵語歌影響，甚至香港粵語時代曲原創產量的減少，也可能跟南洋粵語歌的影響有關。詳細因由，拙著《原創先鋒——粵曲人的流行曲調創作》亦有頗多探討，本節也不擬多贅。

故此，應該要多說的是粵語時代曲的興盛期！尤其是在興盛期間的原創作品。記得在「粵語時代曲唱片公司列國志」的一章內指出過，美聲唱片公司在 1953 年 4 月 22 日、同年的 10 月 22 日及 1954 年 2 月 21 日所推出的頭三批「粵語電影插曲」，細考察下，感到其中是有原創作品的，但該公司卻是完全不交代作品的曲詞作者，很是遺憾！

美聲公司要到 1954 年 6 月 22 日推出的第四批「粵語電影插曲」唱片，才主動在唱片歌紙交代曲詞作者資料。

為何有這樣的轉變，原因耐人尋味。筆者至少相信，是因為交代詞曲作者，可能更符合公司「利益」，如得到推崇、得到注意等等。

或者也應該相信，是在此之前，有原創粵語時代曲作品大大流行所帶來的影響。這作品，可能是 1953 年八月面世的《快樂伴侶》或者是 1954 年

三月面世的《檳城艷》。

《檳城艷》乃幸運公司的出品，說來，該公司是 1954 年才開始推出「粵語電影插曲」唱片，卻是一開始就注重原創，而數年來，幸運公司共出版過十六首「粵語電影插曲」，原創就佔了十三首，比例是這樣高，彷彿堅持原創就是該公司出版「粵語電影插曲」的重要宗旨！

尤其驚奇的是五十年代向來只出版國語時代曲唱片的百代唱片公司，也在 1954 年推出了四首粵語時代曲，並且四首都是原創的，其中兩首還是姚敏特為這次出版計劃而創作的！

以原創比率來看，1954 年的比例是比 1955 年稍高一些，具體數據是：1954 年總產量 40 首，原創佔 24 首；1955 年總產量 48 首，原創佔 25 首。

我們何妨又簡略重溫一下，1954 年和 1955 年這些原創粵語時代曲，以AABA這種西方盛行的流行曲曲式寫的作品，是有一定的數量，而歌詞取材也並不算單一。

以AABA式寫的作品，計有《萬花禧春》、《與君別後》、《故鄉何處》、《無價春宵》、《舊燕重臨》、《檳城艷》、《懷舊》、《秋月》、《舊恨新愁》、《九重天》、《長亭小別》、《夜夜春宵》、《一往情深》、《永遠的愛》、《相逢恨晚》、《人生曲》、《金枝玉葉》、《天作之合》、《戀愛的藝術》、《似水年華》、《櫻花處處開》，共 21 首，即佔這兩年間原創作品的 42% 左右。這個比例挺高啊！

作曲人當然也應統計一下，我們有下表：

1. 呂文成	17 首
2. 胡文森	13 首
3. 馬國源	10 首
4. 王粵生	5 首
5. 林兆鎏	5 首
6. 梁漁舫	4 首
7. 盧家熾	4 首

8. 韓棟	3 首
9. 周聰	3 首
10. 姚敏	2 首
11. 梁日昭	1 首
12. 李志興	1 首
13. 朱頂鶴	1 首
14. 耀滿	1 首

由此可知那個粵語時代曲時代，其創作灌過唱片的作曲人，共有十四位。當中，韓棟、李志興、耀滿三位暫時是一無所知。梁日昭是著名的口琴名家，並是友聲口琴隊的領導者。姚敏是著名國語時代曲作曲家。馬國源估計是夜總會的音樂領班級人馬。周聰是本書的主角，不用多介紹。餘下七位：呂文成、胡文森、王粵生、梁漁舫、林兆鎏、盧家熾、朱頂鶴，俱是來自粵曲粵樂界。看上去，粵曲人的勢力略大，因為論產量，最多的乃是呂文成和胡文森兩位粵曲人，可是呂氏和胡氏創作的粵語時代曲，有好些作品都是有頗強的流行曲風格，比如呂文成的名曲《快樂伴侶》或胡文森的名曲《秋月》，正是這樣，再如王粵生、梁漁舫、林兆鎏三位，亦有好些作品有頗強的流行曲風格，如王粵生的《檳城艷》、梁漁舫的《舊燕重臨》、林兆鎏寫的《一往情深》等。過去，我們應該沒有想過參與粵語時代曲歌調創作的創作人會超過十人！

歌詞取材方面，有寫秋天對月懷人的《秋月》、有寫及貧富對比的《中秋月》、有具勵志意義的《人生曲》、有以民歌風讚美家鄉的《好家鄉》、有寫人在九霄的脫俗離塵的感覺的《九重天》、有講發中馬票之夢的《馬票夢》(其實那年代，國語時代曲都有這類歌曲，如利青雲唱的《假如我中了馬票》以至林翠唱的《○○一四九二八》)、有據《紅樓夢》詩詞譜曲的《黛玉葬花詞》，又或純寫景的《仲夏夜之月》(夏夜景)、《櫻花處處開》(東瀛景)等等。豐富程度，是出乎大家的想像的。

說罷歌詞，且說說一點音樂風格的問題，這也可以說是對粵曲的定義

問題。比如説，芳艷芬灌唱的《檳城艷》和《秋月》，香港電台絕大部分時間都是放在「粵曲」時段播放，小燕飛的《抱着琵琶帶淚彈》、《燈紅酒綠》也是這樣，縱然前者屬美聲的「電影插曲」出品，香港電台似乎已斷定這首歌並非粵語流行曲，然而在商台而言，卻是一開台就把《抱着琵琶帶淚彈》視為粵語流行曲來播放，比如在 1959 年 9 月 10 日早上，商台就於「粵語流行曲」時段播過這首歌曲。反而《燈紅酒綠》是唱片公司自己的定位已是「粵曲」而不是「電影插曲」，但這首真是電影插曲，而且是帶夜總會情調，大抵是因為由小燕飛灌唱，就不會對其流行曲的性質多考慮。然而，像冼劍麗灌唱的「跳歌歌曲」《一縷柔情》，其粵曲味比上述數曲更要濃些，香港電台卻一直視為粵語流行曲，放在「粵語流行曲」時段播放。從這些情況可知，當時電台對歌曲的分類有時是難有劃一標準，而這也緣於粵語時代曲從粵曲母體離出來不久，唱者不乏伶人，創作者也不乏粵曲粵樂界中人，這類歌曲的分類便很費心思，又或形成準則台台不同。

以上各點，都可説是跟主流説法頗不同的，又或主流説法根本沒注意到的事情。當然，説到歌者，亦不乏讓人們意外之事。像白英，能同時灌唱國語時代曲與粵語時代曲，而她所灌唱的粵語時代曲，原創的甚多，題材嚴肅正經的亦多。席靜婷，即靜婷，平生灌唱的第一首歌曲，竟是粵語歌曲。此外，霍雲鶯則是個謎，為美聲灌唱粵語歌的霍雲鶯，跟灌唱國語時代曲那個霍雲鶯，是否同一人，希望有水落石出的一天。説來，南洋歌手莊雪芳，亦是同時有灌唱國語時代曲與粵語時代曲的哩！

| 第 六 章 |

《周聰粵語時代曲》歌集
（1961）初探

在坊間，流行曲歌書之出版，一般都會向市場看，看名氣看流行程度，要非廣受歡迎的歌星，是不會有專集出版的。這規律可謂放諸四海皆準。

1961 年，香港馬錦記書局特別出版了《周聰粵語時代曲》歌集，專門收集了周聰詞曲唱的歌曲，輯成一集，這至少説明了，在 1960 年代初，周聰創作或演唱的粵語時代曲，是有一定的流行程度。相信，這也是這本《周聰粵語時代曲》歌集值得細細探究一下的原因。事實上，周聰自 1952 年開始便與粵語時代曲結下不解緣，至 1961 年這九年間，他不輟地創作和演唱，而這本歌書專集也正好可以視為他最初九年的階段總結。

第一節　歌集的基本資料：封面讚語、卷首語、歌曲名單

歌書的封面，列出了「本歌（書）優點」四項：其一，本歌書是粵語時代歌王周聰先生最新作的粵語時代曲；其二，本歌（書）每首均取自中西最新流行名曲百餘首，及商業電台特約《木偶與我》，小木偶所播唱各

種新歌；經常在電台播唱最動聽（最）受歡迎的歌曲；本歌書是一本新型流行，最完善精美的粵語時代曲（曲集）。有括號的字詞是懷疑原書有錯漏，試作改正。

《周聰粵語時代曲》歌集還有「卷首語」，頗見隆重。茲錄如下：

> 粵語時代曲，流行已有多年，深得一般青年男女所愛好，其曲調除創作者外，大部份選取自中西最新流行曲調改編，其曲詞、文字秀麗，曲意抒情，曲詞與曲調音階吻合，故只要略熟讀該曲之曲譜，便可將該曲自行順口唱出，清楚露字，悠揚動聽，雅俗共賞，風格清新，且全部已灌入唱片，經常電台播唱，請留心欣賞。

> 敝局是為方便愛好粵語時代曲的仕女們唱讀，特聘名作曲家周聰先生，將編撰最新作品粵語時代名曲百餘首，編印專集發行，並有周聰先生之精心之傑作，在香港商業電台特約《木偶與我》周聰先生擔任之小木偶所播唱各種新歌，亦輯印以饗知音。

> 愛好粵語時代曲讀者們，請留意選購，認明馬錦記書局出版之周聰先生編撰的《周聰粵語時代曲》最為理想，並請介紹親友採購，不勝幸甚。（此書出版權由周聰先生交由敝局出版，請勿翻印或轉載）。

（按：估計原文有錯漏，這處把原文略作改動）

這篇卷首語，「深得一般青年男女所愛好」一語未必是真，但歌集中之歌曲「全部已灌入唱片」則相信會是事實。而有關「曲詞與曲調音階吻合，故只要略熟讀該曲之曲譜，便可將該曲自行順口唱出，清楚露字」之形容，則相信是粵語流行曲一大特點之極早期之描述。

由於《周聰粵語時代曲》歌集在封面刻意標註了面世年份：1961 年，

所以我們也可以推斷，周聰在商台所搞的《木偶與我》節目，不會遲於
1961 年推出。

　　歌集中，共收歌曲 114 首，下面按歌曲在歌集中出現的次序把歌曲的
名字、原曲名字（如知道）、主唱者名字等資料一一展示（凡有★號的歌曲
乃原創作品）：

1. 騎木馬—Whatever will be will be　　　　　　　　小木偶

2. 叮噹曲—《第二春》　　　　　　　　　　　　　　小木偶

3. 初次談情—周聰舊曲串燒◇　　　　　　　　　　周聰、許艷秋

4. 掃毒歌—《青梅竹馬》　　　　　　　　　　　　　小木偶

5. 郊遊曲—《青梅竹馬》　　　　　　　　　　　　　小木偶

6. 綠水青山—《高山青》　　　　　　　　　　　　　小木偶

7. 可愛小木偶—I love you baby　　　　　　　　　　小木偶

8. 摩登女性—Money is bad for de soue（《小歌女》插曲）　鄧慧珍

9. 天堂小鳥—Romana（《小歌女》插曲）　　　　　鄧慧珍

10. 歡唱歌舞—When rock and roll come to Trinidad（《小歌女》插曲）　鄧慧珍

11. 惜分飛—Love me tender　　　　　　　　　　　　鄧慧珍

12. 小桃紅—《小桃紅》　　　　　　　　　　　　　　周聰、呂紅

13. 雙飛燕—《旱天雷》　　　　　　　　　　　　　　周聰、呂紅

14. 愉快歌聲—I love to whislte（《好冤家》插曲一）　呂紅

15. 新年樂—周聰舊曲串燒◇　　　　　　　　　　　周聰、呂紅

16. 好冤家—《毛毛雨》　　　　　　　　　　　　　　周聰、呂紅

17. 有一段情—《我有一段情》　　　　　　　　　　　許艷秋

18. 快樂進行曲—《桂河橋》Eng　　　　　　　　　　周聰、呂紅

19. 櫻花淚—《櫻花戀》Eng　　　　　　　　　　　　呂紅

20. 高歌起舞—《香蕉船》Eng　　　　　　　　　　　周聰、呂紅

21. 廚房歌—《啄木鳥》Eng《金枝玉葉》插曲一　　　周聰、呂紅

22. 燕分飛—《漢宮秋月》　　　　　　　　　　　　　周聰、呂紅

23. 花前對唱—《追求》 周聰、呂紅

24. 初戀— 周聰曲詞 ★ 周聰、呂紅

25. 二八佳人—《青春偶像》 周聰

26. 花殘夢斷—《我要你》 許卿卿

27. 高歌太平年—《王小二拜年》 周聰、呂紅

28. 夜夜寄相思—《明月千里寄相思》 許卿卿

29. 月媚花嬌—《走馬英雄》 周聰、呂紅

30. 金玉盟—《金玉盟》Eng 呂紅

31. 櫻花落—《櫻花戀》Eng 許卿卿

32. 男兒壯志—《凱旋曲》(周璇) 周聰、梁靜

33. 斷腸花—《斷腸紅》 許卿卿

34. 鸞鳳和鳴—《夜深沉》 周聰、許卿卿

35. 心上的微笑—《永遠的微笑》 許艷秋

36. 人隔萬重山—《人隔萬重山》 呂紅

37. 春色滿園— 呂文成曲 ★ 呂紅

38. 玉女情潮—《那個不多情》 許卿卿

39. 春光真正好— 呂文成曲 ★ 周聰、呂紅

40. 山盟海誓—《月兒彎彎照九州》 鄧慧珍

41. 甜歌熱舞— 呂文成曲 ★ 呂紅

42. 深閨夢裏人—《夢中人》 呂紅

43. 夜深深— So deep is the night 梁靜

44. 平安夜—《平安夜》Eng 呂紅

45. 一朵野花—原曲不詳 呂紅

46. 春之歌—原曲不詳 白英

47. 單車歌—原曲不詳 林靜

48. 送君—原曲不詳 呂紅

49. 夜半夢郎—原曲不詳(電影《血沙掌》插曲) 馬金鈴

50. 一吻情深 — Lnnametata 周聰、呂紅

51. 人月團圓 — 夏威夷民歌《Aloha‘Oe》 周聰、呂紅

52. 春曉 — 夏威夷名曲，原曲不詳 呂紅

53. 苦海紅蓮 —《蘇州夜曲》 許艷秋

54. 月下訂佳期 —《月下對口》 周聰、呂紅

55. 永遠伴侶 — 書中謂原曲是《小花瓣》，不知出處 周聰、梁靜

56. 家和萬事興 — 周聰曲詞★（電影《家和萬事興》插曲） 周聰、梁靜

57. 如花美眷 — 原曲不詳 周聰、呂紅

58. 聖誕歌聲 — Jingle bell 周聰、梁靜、呂紅

59. 明日更樂趣 — Whatever will be will be 周聰、梁靜

60. 單車樂 —《青梅竹馬》 周聰、梁靜

61. 春風吹 —《春風吹》 周聰、呂紅

62. 愛情似蜜糖 — I love to dance with you 周聰、梁靜

63. 愛的情波 —《愛的波折》（嚴華、李麗華） 周聰、呂紅

64. 鳥語花香 — Cherry pink and apple blossom white 周聰、梁靜

65. 我的心兒跳 — 波蘭民謠 周聰、呂紅

66. 兩地相思 —《脂粉七雄》Eng 周聰、梁靜

67. 青春永屬你 — 原曲不詳 周聰、梁靜

68. 青春的我 —《少年的我》 周聰、呂紅

69. 嬌花翠蝶 —《過大橋》 周聰、呂紅

70. 月光曲 — 馬來名曲，原曲不詳 梁靜

71. 小冤家 — 呂文成曲★ 周聰、呂紅

72. 永遠伴着你 — Seven Lonely Days 周聰、呂紅

73. 未了情 — One day when we were young 席靜婷

74. 祝福 — 原曲不詳 周聰、呂紅

75. 蜜月良宵 — 原曲不詳 呂紅

76. 雄壯歌聲 — 馬國源曲★ 周聰、呂紅、陸雲

77. 淚影心聲 ─ 馬國源曲 ★ 白英

78. 一往情深 ─ 林兆鎏曲 ★ 呂紅

79. 月季花開 ─ 原曲不詳 呂紅

80. 天作之合 ─ 林兆鎏曲 ★ 鄧慧珍

81. 似水年華 ─ 林兆鎏曲 ★ 呂紅

82. 人生曲 ─ 呂文成曲 ★ 周聰、呂紅

83. 中秋月 ─ 周聰曲詞 ★ 鄧慧珍

84. 快樂新年 ─ 原曲不詳 周聰、呂紅

85. 檀島相思曲 ─ 夏威夷名曲，原曲不詳 白英

86. 檳城月夜 ─ 夏威夷名曲，原曲不詳 呂紅

87. 迷離 ─《迷離》 呂紅

88. 平湖秋月 ─《平湖秋月》 呂紅

89. 萬花禧春 ─ 呂文成曲 ★ 呂紅

90. 芬芳吐艷 ─ 呂文成曲 ★ 呂紅

91. 安眠曲 ─ 呂文成曲 ★ 白英

92. 無價春宵 ─ 呂文成曲 ★ 白英

93. 故鄉何處 ─ 呂文成曲 ★ 呂紅

94. 與君別後 ─ 馬國源曲 ★ 白英

95. 快樂伴侶 ─ 呂文成曲 ★ 周聰、呂紅

96. 好家鄉 ─ 周聰曲詞 ★（電影《日出》插曲） 林靜

97. 雨中之歌 ─ 馬國源曲 ★ 呂紅

98. 郎心如鐵 ─ 呂文成曲 ★ 呂紅

99. 郎是春風 ─ 馬國源曲 ★ 呂紅

100. 相逢恨晚 ─ 馬國源曲 ★ 呂紅

101. 愛的呼聲 ─ 呂文成曲 ★ 呂紅

102. 馬來風光 ─《馬來風光》 呂紅

103. 真善美 ─ 馬國源曲 ★ 白英

104. 醉人的秋波 — 呂文成曲 ★ 呂紅

105. 春來冬去 — 《支那之夜》 呂紅

106. 漁歌晚唱 — 《漁歌晚唱》 白英

107. 有希望 — 呂文成曲 ★ 呂紅

108. 夜夜春宵 — 周聰曲詞 ★（電影《日出》插曲） 林璐

109. 小夜曲 — 《小夜曲》，Enrico Toselli 曲 林璐

110. 難忘舊侶 — Tennessee waltz 呂紅

111. 一見鍾情 — 馬國源曲 ★ 白英

112. 長亭小別 — 馬國源曲 ★ 白英

113. 舊恨新愁 — 梅翁（姚敏）曲 ★ 白英

114. 九重天 — 梅翁（姚敏）曲 ★ 白英

按：◇號表示串燒歌曲，Eng表示原曲是英語歌曲，★號表示屬香港原創
　　作品。

第二節　周聰五首包辦曲詞之作品

這 114 首粵語流行曲，首先關注的是周聰本人創作的歌曲及電影歌
曲。完全由周聰包辦曲詞創作的有《初戀》（no24）、《好家鄉》（no96）、《夜
夜春宵》（no108）、《中秋月》（no83）、《家和萬事興》（no56）。當中，只
有《初戀》不是電影歌曲，只是唱片曲。《好家鄉》、《夜夜春宵》、《中秋月》
據稱都是電影《日出》中的歌曲，查實只有前兩首是，《中秋月》並不是。
《家和萬事興》則是同名電影的主題曲。這裏，《日出》是首映於 1953 年 9
月 20 日、《家和萬事興》首映於 1956 年 5 月 4 日。至於《初戀》，其首次
灌成唱片的年份估計是 1959 年，收於和聲歌林三十三轉唱片《一路佳景》
（編號WL132）。

周聰也為《小歌女》（首映於 1958 年 11 月 12 日）、《好冤家》（首映於

1959 年 8 月 26 日)、《金枝玉葉》(首映於 1959 年 9 月 16 日)、《血沙掌》
(查不到有關這部電影的資料)等幾部電影創作插曲,但在這幾部電影中
的歌曲,周聰都只是據已有的曲調填詞,並非包辦曲詞。

還須一提的是其中的《初次談情》(no3)和《新年樂》(no15),在歌
書中是標作「周聰詞並曲」,但查實都是以若干舊曲旋律剪拼串燒而成,
算不上原創。

故此,在這本《周聰粵語時代曲》歌集中,周聰包辦詞曲的作品只有
五首。相信,周聰是有能力多寫些詞曲包辦的作品的,但似乎欠缺了些機
會,這亦想到,同時期的胡文森,亦是欠缺了些機會去多寫些詞曲包辦的
歌曲,不知道使兩位創作人有如此情況的原因,是否相同?

《家和萬事興》

周聰這五首原創作品,最著名的當數《家和萬事興》。《家和萬事興》
的電影版本與唱片版本是有不少分別的,而且是曲與詞都有分別。而現在
於坊間流傳的一般是來自唱片的那個版本。嚴格來說,《家和萬事興》是
首兒歌,在影片中,乃是女主角白燕教小朋友們唱這首歌曲。這歌的曲調
簡練而易上口,加上滿帶勵志的歌詞有不少貼切又不落俗套的比喻,使這
首兒歌甚受大家歡迎,後來更有易名為《一枝竹仔》。由於流傳深廣,有
些樂迷一度認為這《家和萬事興》乃是在民間上流傳了不知多少年的粵語
童謠。當然,這種情況,乃是間接地讚譽了周聰這首作品之深入民心。

說起周聰這首可視為兒歌的《家和萬事興》,便想到那個年代,以粵
語唱的兒歌實在是非常缺乏的。周聰可說是粵語兒歌的拓荒者!事實上,
在那個五十年代,即使是國語唱的兒歌都不多,所以好像還要由國語時代
曲的製作者兼顧提供這種歌曲,比如《過大橋》、《小小羊兒要回家》、《魚
兒哪裏來》、《雪人不見了》、《泥娃娃》等等,都有這種況味。幸而粵語歌
也有一首周聰創作的《家和萬事興》,與之分庭抗禮。

《中秋月》

《中秋月》，雖然實際上不是粵語片《日出》中的插曲，但歌曲本身的取材頗值得注意。我們先看看它的歌詞：

> 月兒到中秋，幾多歡與憂？
>
> 幾多住大廈？多少睡街頭？
>
> 月兒到中秋，幾多歡與憂？
>
> 幾多無米炊？幾多酒肉臭？
>
> 朋友你想一想，飽暖不知飢寒味，富貴又哪知貧賤愁？
>
> 月兒到中秋，幾多歡與憂？
>
> 幾多無米炊？幾多酒肉臭？

可以看到，這《中秋月》歌詞是借鑑古代民謠《月兒彎彎照九州》的寫法，並以此比照貧富之懸殊，用語可謂簡潔有力。《中秋月》的歌調是以簡單的旋律寫成，曲式則是簡潔的AABA，音調頗是使人動容。

《好家鄉》

《好家鄉》是真真正正的粵語電影《日出》中的插曲，在影片中，它更有串連情節的作用。《好家鄉》，歌詞名副其實，有歌頌家鄉美好的成分：

> 艷陽綠野好家鄉，春天映陌上，
>
> 蝴愛戀花一雙雙，春風戲綠楊，
>
> 我共君，似花兒，痴心向，
>
> 兩相牽，岸堤上，無限心歡暢。
>
> 別離別了好家鄉，春風吹鬢上，
>
> 蝶也戀花惜春光，春風笑綠楊，
>
> 我自己有志向，高高走上，
>
> 我今朝，要為着前路他方往。

也許是為了模仿「民謠」的風味，這首《好家鄉》是以一段體的方式寫成的。

《夜夜春宵》

《夜夜春宵》也是粵語電影《日出》的插曲，這首歌曲的作用是用在影片中的夜總會場景，由女主角在夜總會的歌榭上唱出。故此歌詞寫的主要是燈紅酒綠、酣歌熱舞的景象。比較特別的是，這首歌曲是用三拍子寫成的，曲式則是AABA，相對而言，這《夜夜春宵》是曲調比詞吸引些。

《初戀》

這是《周聰粵語時代曲》歌集所見的五首周聰包辦曲詞作品之中，唯一一首是為唱片出版而創作的，而不是為電影創作的。這首《初戀》的曲調仍是以AABA曲式寫成的，旋律悅耳而帶輕鬆感，歌詞則是周聰詞作中常見的一種寫法，寫鳥語花香下的愛戀，比如這樣的片段：「……最甜蜜簾外雙燕，雙飛春日暖，賞春光，下素願，相愛似簾外燕……」。

第三節　歌集中其他原創作品

這一節，我們來看看《周聰粵語時代曲》歌集中所刊載的其他粵語時代曲原創作品。

以創作者來說，共有四位，即呂文成、馬國源、林兆鎏和梅翁（即姚敏）。

呂文成的原創作品刊錄最多，共有十五首：《春色滿園》（no37）、《春光真正好》（no39）、《甜歌熱舞》（no41）、《小冤家》（no71）、《人生曲》（no82）、《萬花禧春》（no89）、《芬芳吐艷》（no90）、《安眠曲》（no91）、《無價春宵》（no92）、《故鄉何處》（no93）、《快樂伴侶》（no95）、《郎心如鐵》（no98）、《愛的呼聲》（no101）、《醉人的秋波》（no104）、《有希望》（no107）。

筆者過去曾專門研究過「呂文成與粵曲、粵語流行曲」這個題目，並把研究結果刊印成書。其中是特地研究過呂文成創作過多少粵語時代曲曲調，有沒有呂文成的現成器樂作品摻雜於其中。從那次的研究結果，可印證上述十五首曲調，都是呂文成專為粵語流行曲唱片出版而創作的，而且都屬由周聰填詞。

馬國源作曲的原創作品，亦刊錄了九首，計有《雄壯歌聲》（no76）、《淚影心聲》（no77）、《與君別後》（no94）、《雨中之歌》（no97）、《郎是春風》（no99）、《相逢恨晚》（no100）、《真善美》（no103）、《一見鍾情》（no111）、《長亭小別》（no112）。

林兆鎏有三首：《一往情深》（no78）、《天作之合》（no80）《似水年華》（no81）；梅翁（姚敏）有兩首：《舊恨新愁》（no113）、《九重天》（no114）。

即是說，呂文成、馬國源、林兆鎏和姚敏四位的原創粵語時代曲創作加起來共有 29 首，連同之前說過的五首周聰作品。可知《周聰粵語時代曲》歌集是共收原創作品 34 首。佔全本歌書所刊錄的歌曲總數量的 29.82%。這比例在那個年代而言可說是不少的了。而現在我們一般的主流說法總認為那時幾乎沒有原創作品，這是與當時的實際情況相去太遠。

事實上，五十年代的粵語時代曲不僅是頗有一些原創作品，相信使很多人意外的是，連姚敏這位國語時代曲作曲名家，都曾經執筆創作過兩首粵語時代曲歌調，是專為白英在百代出版粵語時代曲唱片而創作的。

第四節　歌集中周聰詞作管窺

本節試探討《周聰粵語時代曲》歌集中，周聰所寫的一些較有特色的歌詞。

一個比較明顯的現象是，與春天或春光有關的歌詞內容數量不算少，比如說在第二節已經提到的《初戀》（no24），其他如《花前對唱》（no23）、

《春色滿園》（no37）、《玉女情潮》（no38）、《春光真正好》（no39）、《春之歌》（no46）、《單車歌》（no47）、《春曉》（no52）、《春風吹》（no61）、《祝福》（no74）、《天作之合》（no80）、《萬花禧春》（no89）、《春來冬去》等。全本歌書才114首歌曲，但這些與春天或春光有關的歌詞卻至少佔十三首，比例上是逾一成，實在不算少。這或許反映那個年代，人們還是比較渴求人在春光裏。後來的粵語流行曲，這種內容的歌詞相對而言就少了很多。事實上，其中也有若干歌詞，亦會有一句半句提到，比如，《單車樂》（no60）之中的「春光最動人，踩到花間裏，共同玩憩春心醉」，《好冤家》（no71）之中的「愛春光早操我未遺忘」、「好春風，令人最歡暢」，《月季花開》（no79）之中的「月季花開遍，回到春天，艷媚萬千，只愛蝶侶我不羨仙」，好一個「春光明媚」的時段！

在1950年代，周聰一個人獨力填寫了這麼多粵語時代曲詞，實在非同小可。雖然由於時代局限，內容上往往不離花前月下，愛恨愁怨，但亦可見到有若干詞作構思或用字上都有獨到之處。茲摘引其中一些片段如下，以期讓讀者了解一下。

《心上的微笑》（no35）（調寄《永遠的微笑》）

微笑的印象，在心上永存，

猶記共相見，相識在故苑，

從那天見後，望得共訂良緣，

求再共相見，誰為我牽一線，

我只有將心底情意向著天來低訴，

不知道那天得與你相親相愛戀，

微笑的印象，在心上永存，

人永在歡笑，求共你多一見。

《夜深深》（no43）

我怨自己，不把善惡分，

追憶悲憤，我今知道你竟是任性放蕩墮落無望況且立意一心騙婚，

苦有誰問，失止絲自困，當初太胡混，

只有自己，苦處在心，悲痛誰憫。

《一朵野花》（no45）

一朵野花，風吹雨打，誰憐憫她，寂寞呀沒有家。

一朵野花，風吹雨灑，誰能學似她，沒有牽掛，

毛毛雨輕撫慰她，陣陣春風吻着她，

還有青草做伴，霧水罩面紗，

一朵野花，風吹雨灑，誰能學似她，沒有牽掛，

……

原野輕擁抱她，露珠滋養着她，

還有皎潔的月亮，是多麼的愛着她，……

《苦海紅蓮》（no53）

……暴雨摧花落，由任殘紅和淚葬，弱女迫進魔巷，懸崖絕處無望

《兩地相思》（no66）

恨你使我失去歡笑，好似一個木人。

《一往情深》（no78）

還記以往湖畔我倆同坐輕舟你彈着結他伴我唱

《無價春宵》（no92）

……趁早歸去，月兒掛，隨伴雲霞，

趁早歸去吧，遲怕招人閒話……

《郎心如鐵》（no98）

綠酒燈紅情放蕩，世間多是無情漢，

……偏偏使我情迷惘，難再想皆因中着迷魂香……

《愛的呼聲》（no101）

你痴心一片太熱情，情緣兩字實神秘，你未明！

《九重天》（no114）（頁 158）

茫茫雲天，高空處處晚陽艷，

朦朧幻境，心飄天外天，

茫茫重天，歡欣處處樂如願，

漫遊幻境，心飄飄輕若燕，

在這個天，看不見冷眼人面，

雲外天，沒有黑暗自在留連。

茫茫重天，歡欣處處樂如願，

願長在此，身飄飄輕若燕。

值得一提，周聰在那九年間，已經寫過聖誕歌曲，又寫過催眠曲，即：《平安夜》（no44）、《聖誕歌聲》（no58）以及《安眠曲》（no91），取材不可謂不廣泛。也可以相信，周聰填詞的這兩首歌，可能是最早能以粵語啱音地唱的聖誕歌曲。

第 七 章

周聰作品綜評

記得在千禧年出版的拙著《早期香港粵語流行曲（1950-1974）》，筆者已嘗試過就周聰的作品做一番評述，時隔十八年，這一回蒐集得更多的周聰作品，評價肯定會跟舊日的有差別。

或者這裏先簡略撮述一些筆者舊日的觀點，讓讀者可重溫一下。

首先是觀察到周聰早期的歌詞，聽一兩首還不覺得甚麼，頂多只覺堆砌的痕跡頗是明顯，但再多觀賞幾首，會感到用詞來來去去是「快樂」、「青春」、「樂趣」、「大眾」等等。有時還猜想，「大眾」一語，周聰在某些時候會是用來表達「我倆」的意思。

在前文提過的陳守仁、容世誠的訪問之中，周聰是承認：「在今天來看自己的作品，覺得題材確是有點狹窄。」

在該書中，筆者特別提到幾首周聰的作品，首先是他包辦曲詞的《中秋月》，以及幾首是他較後期的作品如《歧途》、《美人名劍恨》、《早上無太陽》。《中秋月》，筆者認為在周聰的作品中，確是少見這樣較寫實的題材，一洗平日的「習氣」。《歧途》、《美人名劍恨》，筆者覺得置在七十年代後期的填詞名家如鄭國江和黃霑的作品中，幾可亂真。至於《早上無太陽》，筆者隱約感到它是在象徵周聰自己在粵語流行曲創作上多年來走過的歷程：從被鄙視的年代就在默默耕耘，到粵語歌勝利地在香港得樂壇寶座的日子，他依然沒有輟筆，期望跟新一代詞人共創粵語流行曲創作的新

領域。

第一節　　周聰的八首包辦詞曲流行曲作品

　　周聰在粵語流行曲方面的才藝，不僅限於填詞、演唱，有時還能創作歌曲旋律。在第六章第二節之中，已初步介紹過在五十年代面世的五首，即《好家鄉》、《夜夜春宵》、《中秋月》、《家和萬事興》和《初戀》。然而，此後隔了十多年，才見周聰再創作包辦詞曲的歌曲作品，首先是 1976 年為佳視電視劇創作的《罪人》劇集主題曲，由韋秀嫻主唱。之後又隔了幾年，在 1981 年，陳美齡灌唱了他作曲作詞的《旭日春風》。

　　還有一首，應是未公開過的，只是在一疊周聰生前複印給筆者的手稿之中，見到有這樣一首包辦詞曲的作品，名為《夢中去》，手稿右下方記下了寫譜日期，是 1979 年 8 月 29 日。

　　換句話說，周聰填詞的歌曲，估計有 200 首以上，但他一手包辦詞曲的，卻是十首都不夠。其實，周聰還有若干剪拼式的作品，如第六章之中所展示的《周聰粵語時代曲》歌集的全部歌目內，《初次談情》（no3）和《新年樂（no15）》便都是這類作品，但這些，筆者是不會視為原創作品的。

　　周聰這批包辦詞曲創作的作品，我們可以先把焦點放在他對作品修改的方面。由於這批歌曲，有若干是可以在網上找得到原版來聽，至於較後期的《旭日春風》，筆者手頭有他的手稿，從標題、歌詞以至曲調都頗有些差異之處。有些是歌曲與唱片公司附的歌譜都有差異，或者是因為灌唱片之時仍有好些改動吧。這或可說明，周聰的創作，是頗勤於修改的。

　　當中改動幅度甚大的，當數《家和萬事興》和《旭日春風》兩首。但前者是由電影版到唱片版，兩個版本都是公開的，後者的手稿版本從未公開過，如何大幅改動，「外人」其實不會知。

第二節 《家和萬事興》之簡縮

這處先研究一下《家和萬事興》的電影版和唱片版。電影版 1956 年便面世，唱片版是到了 1959 年才面世，筆者亦查出了《家和萬事興》唱片版在香港電台首次播出的日期，乃是 1959 年 7 月 3 日。

從曲式上看，《家和萬事興》唱片版的曲式是整齊的AABA，但《家和萬事興》電影版的曲式卻是A1A2BA1，頗有些差別。那差別主要是主歌的頭兩句，A1 開始的三個音都是 ６７６⋯，但A2 卻是 ５５６⋯，相信周聰的原意是追求變化。但後來的唱片版，卻是捨棄了這些微的變化，使所有的A段的頭兩句都以 ６７６⋯ 來開始，這當然是簡單易記得多。從音調看，唱片版的歌曲開始六小節，是有 ７ 音無 １ 音，於傳統中國音樂而言，那是有離調的意味，像是轉移到一個較憂鬱的調門。

比照一下歌詞，電影版同樣是多變化些，全詞如下：

一枝竹會易折彎，幾枝竹一紮斷折難，
孤單實太慘，團結方可免禍患，唏！
我你間有恨與憎，與眾相家露笑顏，
蒼蒼萬眾生，和氣不可有傲慢，唏！
大眾合作不分散，千斤一擔亦當閒，
齊集群力冇憂患，一切都好易辦，唏！
一枝竹會易折彎，幾枝竹一紮斷折難，
孤單實太慘，團結一心冇禍患，唏！

花雖好要葉滿枝，月雖皎潔有未滿時，
孤掌莫恃倚，團結方可幹大事，唏！
我你間要共靠依，更要將宿怨盡掃除，
安康過日子，和氣不可有妒忌，唏！
大眾合作好相處，千斤一擔亦不辭，

齊集群力冇猜忌，一切都好順利，唏！

花雖好要葉滿枝，月雖皎潔有未滿時，

孤掌莫恃倚，團結一心幹大事，唏！

在唱片版而言，上面加了灰地的歌詞，都刪走了，歌詞就變得簡單得多。事實上，在唱片版之中，主歌開始兩句就只是反覆唱着這兩組字句：「一枝竹會易折彎，幾枝竹一紮斷折難」、「花雖好要葉滿枝，月雖皎潔有未滿時」，主歌後兩句，也至少有九個字是不斷重出：「孤掌莫恃倚，團結……」不管當作兒歌還是一般勵志歌仔，這當然都是易上口易記得多。

從周聰這回改詞，或許又可以讓我們多思考一下，歌詞到底是甚麼？如何是好歌詞？

相信，以《家和萬事興》而言，寫出了「一枝竹會易折彎，幾枝竹一紮斷折難」這個形象豐滿的喻象，再點出「團結」這個核心主題，目的已經完全達到，但歌曲還有篇幅，那就努力再添些讓欣賞者不以為冗的枝葉。詞人於是再用上兩個生動的喻象：「花雖好要葉滿枝，月雖皎潔有未滿時」，前者借喻美好的東西有時也須有別的東西來映襯，美才浮現；後者借喻很多事情不會永遠美好，總是圓而復缺，缺而復圓，也就是一個人不會永遠強大，總會需要有別的力量扶助的時候。這兩個喻象可謂「折竹」喻象的變奏，亦可謂「折竹」喻象的補充。

所以，雖是反反覆覆唱着「一枝竹會易折彎，幾枝竹一紮斷折難」、「花雖好要葉滿枝，月雖皎潔有未滿時」以及「孤掌莫恃倚，團結……」，卻委實是好歌詞。說來，中國古代早有一個類似「一枝竹仔」的成語故事，一般名為「折箭訓子」，也許，是配合曲調時，覺得「箭」字不大協音，唱來也不及「竹」字爽利響亮，故易「箭」為「竹」吧。

家 和 萬 事 興

電影《家和萬事興》主題曲

ᵇE 調

周聰詞曲

6 7 6. 5 | 3 5 6 - | 6 7 6 6 5 | 3 5 2 - | 6 - 6. 5 | 3 5 6 - |

一 枝 竹 會 易 折 彎　幾 枝 竹 一 紮 斷 折 難　孤 單 實 太 慘
花 雖 好 要 葉 滿 枝　月 雖 皎 潔 有 未 滿 時　孤 掌 莫 恃 倚

2 5 3 2 1 7 | 6̣ - 0 0 | 5 5 6. 5 | 3 5 6 - | 5 5 6 6 5 | 3 5 2 - |

團 結 方 可 免 禍 患　唏　我 你 間 冇 恨 與 憎　與 眾 相 安 露 笑 顏
團 結 方 可 幹 大 事　唏　我 你 間 要 共 靠 依　更 要 將 宿 怨 盡 掃 除

6 - 6. 5 | 3 5 6 - | 2 5 3 2 1 7 | 6̣ - 0 0 | 6̣. 1̣ 6̣ 1̣ | 2 3 2 - |

蒼 蒼 萬 眾 生　和 氣 不 可 有 傲 慢　唏　大 眾 合 作 不 分 散
安 康 過 日 子　和 氣 不 可 有 妒 忌　唏　大 眾 合 作 好 相 處

6. 1̇ 6 5 3 5 | 2 - - - | 2. 3 2. 3 | 5 6 3 - | 2 3 1 3 2 7̣ | 6̣ - 0 0 |

千 斤 一 擔 亦 當 閒　齊 集 群 力 冇 憂 患　一 切 都 好 易 辦 唏
千 斤 一 擔 亦 不 辭　齊 集 群 力 冇 猜 忌　一 切 都 好 順 利 唏

6 7 6. 5 | 3 5 6 - | 6 7 6 6 5 | 3 5 2 - | 6 - 6. 5 | 3 5 6 - |

一 枝 竹 會 易 折 彎　幾 枝 竹 一 紮 斷 折 難　孤 單 實 太 慘
花 雖 好 有 葉 滿 枝　月 雖 皎 潔 有 未 滿 時　孤 掌 莫 恃 倚

2 5 3 2 1 7 | 6̣ - 0 0 ‖

團 結 一 心 冇 禍 患
團 結 一 心 幹 大 事

上圖為抄自《家和萬事興》電影特刊的曲譜和歌詞

101

家 和 萬 事 興 (唱片版)

周聰詞曲
周聰、梁靜唱

6. 7 6 5 | 3 5 6 - | 6. 7 6 6 5 | 3 5 2 - |

(女) 一 枝 竹 會 易 折 彎，(男) 幾 枝 竹 一 紮 斷 折 難，
(男) 花 雖 好 要 蝶 滿 枝，(女) 月 雖 皎 潔 有 未 滿 時，

6 - 6. 5 | 3 5 6 - | 2 5 32 17 | 6 - 0 0 |

(合) 孤 掌 莫 恃 倚， 團 結 方 可 免 禍 患。 唏！
 孤 掌 莫 恃 倚， 團 結 方 可 幹 大 事。 唏！

6. 7 6 5 | 3 5 6 - | 6. 7 6 6 5 | 3 5 2 - |

(女) 花 雖 好 要 蝶 滿 枝，(男) 月 雖 皎 潔 有 未 滿 時，
(男) 一 枝 竹 會 易 折 彎，(女) 幾 枝 竹 一 紮 斷 折 難，

6 - 6. 5 | 3 5 6 - | 2 5 32 17 | 6 - 0 0 |

(合) 孤 掌 莫 恃 倚， 團 結 方 可 幹 大 事。 唏！
 孤 掌 莫 恃 倚， 團 結 方 可 免 禍 患。 唏！

6. 1 1 | 2 3 2 - | 6. 1 6 5 3 5 | 2 - - - |

大 眾 合 作 好 相 處， 千 斤 一 擔 亦 不 辭！
大 眾 合 作 不 分 散， 千 斤 一 擔 亦 當 閒！

2. 3 2 3 | 5 6 3 - | 2.3 1 3 2 7 | 6 - 0 0 |

齊 集 群 力 冇 猜 忌， 一 切 都 好 順 利。 唏！
齊 集 群 力 冇 憂 患， 一 切 都 好 易 辦。 唏！

6. 7 6 5 | 3 5 6 - | 6. 7 6 6 5 | 3 5 2 - |

(女) 一 枝 竹 會 易 折 彎，(男) 幾 枝 竹 一 紮 斷 折 難，
(男) 花 雖 好 要 蝶 滿 枝，(女) 月 雖 皎 潔 有 未 滿 時，

6 - 6. 5 | 3 5 6 - | 2 5 32 17 | 6 - 0 0 |

(合) 孤 掌 莫 恃 倚， 團 結 一 心 冇 禍 患。 唏！
 孤 掌 莫 恃 倚， 團 結 一 心 幹 大 事。 唏！

上圖是據唱片錄音整理成的唱片版《家和萬事興》的曲譜和歌詞

第三節 《旭日春風》

這一節我們來研究一下周聰最後發表的一首原創粵語流行曲作品《旭日春風》。

《旭日春風》這首歌筆者是很近期才發現的，可是翻看周聰生前複印給我的歌曲創作手稿中，有一頁是跟這首歌有關的，這頁手稿的歌曲標題為《鑄情》，右下註有日期：1979 年 10 月 16 日，相信是寫定這頁手稿的日子。但陳美齡灌唱的《旭日春風》是在 1981 年面世的，其中有一年半載的時間讓他思索修改。

在曲調上，周聰是把副歌開始兩句的頭兩個音的節拍改動，由頭拍拍半加半拍，變為在一小節的第四拍弱拍位置起音，然後是兩拍長音。這樣改動，比起原稿而言，一方面動力強了，一方面又舒展了。

歌詞方面，《鑄情》和《旭日春風》的內容真是大不同。以下是《鑄情》的歌詞：

> 情天不變共唱詠，男歡女愛共鑄情，
> 共哥你情已定，前途盡是美景。
> 情絲不斷命注定，同心永結萬縷情，
> 望哥你常愛護，重情重義相敬。
> 與你相對陪伴，心曲喜唱和聲，
> 雲霧裏未看清，快把心中愛慕傾。
> 情天不變命注定，人生美滿頌愛情，
> 共歌唱同肩並，重情才是久永。

這個手稿本，只是情歌一闋，也沒有甚麼特色。其中「雲霧裏未看清」接上一句「快把心中愛慕傾」，感覺上是欠了些層次與邏輯關係。

周聰只保留了這手稿本中有灰地記認的那些字句，肯定是全詞的一半字數都沒有，其餘的部分是重新改寫，變成如下的《旭日春風》版本：

微風吹送共唱詠，同心永結萬縷情，

共君你情已定，前途盡是美景。

前生今世命注定，同君永結萬縷情，

禍福也同接受，願明月做證。

我倆相對陪伴，春風吹送和聲，

長夜裏夢已醒，看天邊旭日升。

微風吹送共唱詠，蘭心永結頌愛情，

共歡笑，同享樂，願明月做證。

這個公開的版本，跟《鑄情》比起來，除了改換了不少文字，內容上的差別似乎不大，仍是並不突出的情歌。

但這一回筆者卻想多了一些些，覺得好像跟本章開始處提及過的《早上無太陽》有相似之處。

上文說過，《早上無太陽》是在象徵周聰自己在粵語流行曲創作上多年來走過的歷程：從被鄙視的年代就在默默耕耘，到粵語歌勝利地在香港得樂壇寶座的日子，他依然沒有輟筆，期望跟新一代詞人共創粵語流行曲創作的新領域。

《旭日春風》中副歌的幾句歌詞，隱約亦有這種意味！「我倆相對陪伴，春風吹送和聲，長夜裏夢已醒，看天邊旭日升。」筆者是把「我倆相對陪伴」解讀為周聰跟粵語歌「相對陪伴」，而「和聲」乃是暗指「和聲歌林」。

當年創作粵語歌，如在漫漫長夜之中摸索前行，而和聲歌林公司那十餘年的粵語歌出版歷程，也如南柯一夢。但在八十年代初，眼見粵語歌發展之勢如旭日初升，也如沐春風，詞人是心為之喜，願與粵語歌永結萬縷情！這樣解讀，簡直是當周聰在採用古人那些香草美人之騷體造境法哩！

相信，八十年代初對於周聰而言，這種感觸是常常出現的，所以便不時在他的歌曲作品之中流露出來。

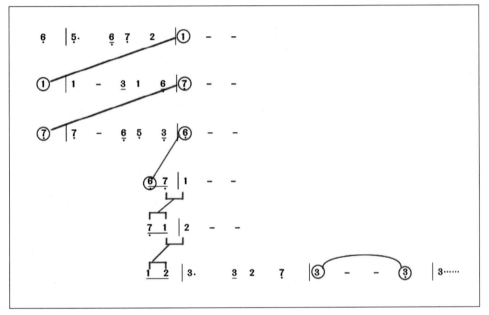

從上圖可以見到，《旭日春風》整段副歌中的樂句，甚至跟前段後段，都形成頂真關係，所以旋律是頗有流麗的一面！

上圖是《鑄情》的手稿

旭 日 春 風

周聰曲詞
陳美齡唱

F調　　　　　　　手稿標題作《鑄情》

(i. 7 65 32 | 3 - - - | 2. 5 31 61 | 2 - - - | 2. 5 32 65 |

1 - -) 3 ‖: 3. 21 71 | 6 - - 2 | 2. 11 67 | 5 - - 35 |

微　風 吹送 共唱 詠，　同　心 永結 萬縷 情，　共君
生　今 世命 注定，　同　君 永結 萬縷 情，　禍福

4 - - 21 | 7 - - 6 | 5. 67 1 | 2 - - 5 :‖ 5. 6 7 2 | 1 - - 1 |

你　情已 定，　前 途 盡是 美 景。　前
也　同接 受，　願　　　　　　　　明月 做 證。　我

‖: 1 - 3 1 | 6 7 - - 7 | 7 - 6 5 3 | 6 - - 67 | 1 - - 71 |

俪　相對 陪伴，　春 風 吹送 和聲，　長夜 裏，　夢已

2 - - 12 | 3. 3 2 7 | 3 - - 3 ‖ 3. 21 71 | 6 - - 2 |

醒，　看 天 邊 旭日 升。　微　風 吹送 共唱 詠，　蘭

2. 11 67 | 5 - - 35 | 4 - - 21 | 7 - - 6 | 5. 6 7 2 |

心　永結 頌愛 情，　共歡 笑，　同享 樂，　願 明 月 做

1 - - (3 | 3. 21 71 | 6 - - 2 | 2. 17 67 | 5 - - 35 |

證。

4 - - 21 | 7 - - 76 | 5. 67 1 | 2 - -) 3 ‖ 3. 21 71 |

前 生 今世 命註

6 - - 2 | 2. 11 67 | 5 - - 35 | 4 - - 21 | 7 - - 6 |

定，　同 君 永結 萬縷 情，　禍福 也，　同接 受，　願

5. 6 7 2 | 1 - - 1 :‖ 1 - - 35 | 4 - - 21 | 7 - - 6 |

明 月 做 證。　我 證。　共歡 笑，　同享 樂，　願

rit.　　　　　原速　　　　rit.

5. 6 7 2 | 1 - - (3 | 3. 21 76 5 | 6. 17. 2 | 1 - - -) ‖

明 月 做 證。

上圖是據唱片錄音整理的《旭日春風》歌詞歌譜

第四節　《好家鄉》與《罪人》主題曲

　　從僅見的八首原創粵語流行曲作品，可謂很難歸納旋律創作者的風格趨向。只是隱約感到，周聰是擅寫些中式小調風味，或者是小品式的歌調。比方說餘下未談的六首，未發表的《夢中去》和佳視劇集主題曲《罪人》，中式小調風味頗濃。至於《夜夜春宵》、《好家鄉》、《中秋月》、《初戀》，則都可算屬歌曲之中的小品。其中《夜夜春宵》是三拍子的，八首作品而有一首是，比例都不算小。

　　在第六章，筆者已初步介紹過周聰在五十年代寫的一批原創作品，這裏想多談一下其中的《好家鄉》。這首歌詞分兩段，第一段歌詞：

> 艷陽綠野好家鄉，春天映陌上，
> 蝶愛戀花一雙雙，春風戲綠楊，
> 我共君，似花兒，痴心向，
> 兩相牽，岸堤上，無限心歡暢。

一開始便讚頌「好家鄉」。通常，人離鄉後，才會叫自己生於斯長於斯的地方叫家鄉，所以可理解為人在他鄉憶家鄉之好，並且也憶及到在家鄉中發生過的一場戀愛，其中的歡樂記憶，總是長存心中。

　　到第二段，卻是這樣唱：

> 別離別了好家鄉，春風吹鬢上，
> 蝶也戀花惜春光，春風笑綠楊，
> 我自己有志向，高高走上，
> 我今朝，要為着前路他方往。

先是直接點出別離了好家鄉，而從第一段的「蝶愛戀花一雙雙」變化為這第二段的「蝶也戀花惜春光」，彷彿是在諷喻歌中主角不會「惜春光」。到最後兩行詞句，僅是點出歌中主角為了個人志向，一意他方往。這樣，就

結束了。這寫法很開放式，「他方往」之後結果如何？得償素願還是亢龍有悔？都任隨欣賞者想像。

當然，這寫法也可能是為電影情節「服務」，影片中就是不想這歌初次出現時便點出「他方往」之後的結果。而這種開放式的寫法，印象中在那個年代的粵語歌之中，尚屬鮮見。

回想起來，周聰那一代的粵語歌創作人，是很少機會寫些有戲劇性衝突的歌詞內容的。因此，他包辦詞曲的作品，看來也只有到了七十年代，才見到有這種內容，筆者指的是周聰為佳視劇集《罪人》寫的主題曲。

《罪人》主題曲面世於 1976 年，那時粵語歌才剛剛振興不久，詞人盧國沾那時也才是剛入行一年左右而已。所以，可以看到，《罪人》主題曲的歌詞，寫法上是半新不舊，舊的方式是經常點明情感狀態，諸如「抱憾太空虛，罪降臨弱女」，新一點的表現方法，比如採用逼問方式，既向欣賞者邀請，也增強申訴的力度。這種問句歌中就有三句：「誤人誤我應恨誰？」「熱情熱愛怎力拒？」「是誰令我春逝去？」後來，新一輩詞人們如盧國沾等就都很善於使用這種逼問方式。

以下且附載周聰其他幾首包辦詞曲的歌詞歌譜。

夜　夜　春　宵

電影《日出》插曲

C調 3/4　　　　　　　　　　周聰曲詞　梅綺唱

```
3 - 5 |i - - |7 2 0 i |6 - - |6 i 0 7 |5 - - |2 - 3 |4 - 3 2 |3 - - |5 - -|
入   兒 俏   樂聲 美妙   漫舞 輕跳   煩 惱 盡忘 掉   了
沉   迷 了   樂聲 美妙   自暗 心跳   無 奈 也賣 情弄   俏

3 - 5 |i - - |7 2 0 i |6 - - |6 i 0 7 |5 - - |2 - 3 |4 - 3 2 |3 - - |1 - -|
入   兒 俏   樂聲 美妙   漫舞 輕跳   行 樂 要及 時歡   笑
沉   迷 了   樂聲 美妙   自暗 悲叫   無 奈 也裝起 歡   笑

4 - 5 |6 - 5 4 |2 - - |2 0 2 |3 - 5 |7 - 6 |5 - - |5 - 0 |5 - 5 |i - 5|
美   意 比酒 甜   人 面 比   花 俏   忘 煩惱 同
有   滿 腹衰 情   無 奈 訴   不 了   誰 憐我 沉

i 7 0 6 |2 - - |3 - 5 |i - - |7 2 0 i |6 - - |6 i 0 7 |5 - - |2 - 3 |4 - 3 2|
醉在 夢 宵   人 兒 俏   樂聲 美妙   漫舞 輕跳   行 樂 要及時
醉在 夢 宵   沉 迷 了   樂聲 美妙   自暗 悲叫   無 奈 也裝起

3 - - |1 - -|
歡   笑
歡   笑
```

好家鄉

電影《日出》插曲

周聰曲詞　梅綺唱

ᵇE 調

```
3.   2  3.   5 | 6  6 5 6  -  | 5.   3  2 3  1 7 | 6  -  -  -  ‖
艷   陽 綠   野  好 家 鄉      春   光 映 陌 上
別   離 別   了  好 家 鄉      春   花 開 陌 上

6.   1  2.   5 | 3  3 2 3  -  | 2   3 5 7  6  | 5  -  -  -  ‖
蝶   也 戀   花  一 雙 雙      春   風 戲 綠 楊
蝶   也 戀   花  惜 春 光      春   風 笑 綠 楊

1   6 1  2  -  | 4  5 6 5  -  | i.   i  6 4 6 | 5  -  -  -  ‖
看   綠 水      笑 鴛 鴦      痴   心 相   向
我   自 己      有 志 向      高   高 走   上

5   6 5 6  -  | 5  3 2 3  -  | 2.   3 5  3 2 | 1  -  -  -  ‖
看   春 花      競 艷 麗      人   在 心 歡 暢
我   今 朝      要 為 著      前   路 他 方 往
```

110

中　秋　月

曲詞：周聰
唱：鄧慧珍

$\dot{6}$　$\underline{\overset{\frown}{5\ 6}}$　1　—　｜　$\underline{2 \cdot\ 3}$　$\underline{1\ 2}$　3　—　｜　$\overset{\frown}{\underline{2\ 3}}$　5　$\overset{\frown}{\underline{3\ 2}}$　1　｜　2　—　—　—　｜

月　兒　到　　中　　秋　　幾　多　歡　與　憂？
月　兒　到　　中　　秋　　幾　多　歡　與　憂？

[I]
$2 \cdot$　$\underline{5}$　$3 \cdot$　　$\underline{7}$　｜　$\dot{6}$　$\underline{\dot{5}\ \dot{6}}$　$\dot{7} \cdot$　　3　｜　$2 \cdot$　$\underline{\dot{7}}$　$\underline{\dot{6}\ 2}$　$\underline{\dot{7}\ \dot{6}}$　｜　5　—　—　—　：｜

幾　　多　住　大　　廈？　多　少　　睡　街　　頭？

[II]
$2 \cdot$　　$\underline{5}$　$\overset{\frown}{\underline{\#4\ 5}}$　｜　2　$\underline{1\ 2}$　$3 \cdot$　　2　｜　$\underline{3\ 5}$　$\underline{2\ 7}$　$\underline{\dot{6} \cdot\ \dot{1}\dot{5}}$　｜　1　—　—　—　｜

幾　　多　無　　米　炊？　幾　多　酒　肉　　臭？

｜：$\dot{5} \cdot$　$\underline{\dot{6}}$　$1 \cdot$　　1　｜　2　$\underline{3\ 5}$　2　—　｜　$6 \cdot$　　$\underline{5}$　6　6　｜　$\overset{\frown}{\underline{6\ 5}}$　2　3　—　｜

朋　　友　你　想　一　想，　飽　暖　不　知　飢　寒　味。

$1 \cdot$　$\underline{\dot{7}}$　$1 \cdot$　　$\underline{\dot{6}}$　｜　$1 \cdot$　　$\underline{2}$　3　—　｜　$\dot{5} \cdot$　$\underline{\dot{6}}$　$\dot{1} \cdot\ \underline{2}$　$\dot{6}$　｜　5　—　—　—　｜

富　貴　又　那　知　貧　賤　　愁？

$\dot{6}$　$\underline{\overset{\frown}{5\ 6}}$　1　—　｜　$\underline{2 \cdot\ 3}$　$\underline{1\ 2}$　3　—　｜　$\overset{\frown}{\underline{2\ 3}}$　5　$\overset{\frown}{\underline{3\ 2}}$　1　｜　2　—　—　—　｜

月　兒　到　　中　　秋　　幾　多　歡　與　憂？

$2 \cdot$　　$\underline{5}$　$\overset{\frown}{\underline{\#4\ 5}}$　｜　2　$\underline{1\ 2}$　$3 \cdot$　　2　｜　$\underline{3\ 5}$　$\underline{2\ 7}$　$\underline{\dot{6} \cdot\ \dot{1}\dot{5}}$　｜　1　—　—　—　‖

幾　　多　無　　米　炊？　幾　多　酒　肉　　臭？

重複後
至此完

⊢—— 4 ——⊣　　：‖

初 戀

周聰曲詞
周聰、呂紅唱

```
1  5̣  6̣  1  | 3  6  5  —  | 6.  1̇  6  5  3  | 5  —  —  — |
```

(女) 翠 堤 艷 紅 綠 一 片，　　　花 香 春 日 暖，
　　　太 陽 艷　 綠 波 暖，　　　春 色 一　 片。

```
6  1̇  6.  5  | 3  5  3  —  | 1  1̇  2̇  3  5  | 2  —  —  — |
```

　　　好 春 光 燦 爛 美 艷，　　鳥 語 聲　 喧。
(男)
　　　花 初 開　 葉 正 嫩，　　我 愛 初　 戀。

```
1  5̣  6̣  1  2̇  | 3  6  5  —  | 6.  1̇  6  5  3  | 5  —  —  — |
```

(女) 最 甜 蜜 簾 外 雙 燕，　　雙 飛 春 日 暖，
　　　最 情 重 簾 外 雙 燕，　　痴 心 不 變。

```
6  1̇  6.  5  | 3  5  3  —  | 2  1  1  5̣  6̣  | 1  —  —  — ‖
```

　　　賞 春 光　 下 素 願　 相 愛 似 簾 外 燕。
(男)
　　　指 蒼 天　 下 素 願　 相 愛 長 遠。

```
3  —  0 5̣  6̣  5  | 3  —  —  —  | 5  1  4  5  | 3  —  —  — |
```

(女) 飛　 翔 在 情 天　　(男) 安 寧 我 所 願。
(男) 飛　 翔 在 情 天　　(女) 安 詳 兩 康 健。

```
2  —  0 5̣  6̣  5  | 2  —  —  —  | 4.  3  2 1 2 3  | 5  —  —  — |
```

(女) 安　 寧 在 情 天，　　(男) 快 樂 情 懷 暖，
(男) 飛　 翔 在 池 邊，　　(女) 快 樂 無 恨 怨，

```
1  5̣  6̣  1  2̇  | 3  6  5  —  | 6.  1̇  6  5  3  | 5  —  —  — |
```

(合) 愛 如 願 長 共 相 見，　　春 風 香 又 軟，
　　　晚 陽 艷 人 亦 溫 暖，　　春 風 香 又 軟，

```
6  1̇  6.  5  | 3  5  3  —  | 2.  1  5̣  6̣  | 1  —  —  — ‖
```

　　　好 花 開　 日 正 艷，　　春 暖 人 亦 暖。
　　　好 春 光 燦 爛 美 艷，　　相 愛 成 屬 眷。

罪 人 (主題曲)

周聰曲詞
韋秀嫻唱

‖: 6̲ 6 5̲6 1̇ | 6̲1̇ 6̲5 3 - | 3 3 2̲ 3 5 | 3̲5 2̲ 1 6̣ - |

一江 春水 洗 不了罪，　夜夜 腸斷 碎 點 點血淚，
蕭蕭 風聲 悲 歌帶淚，　寂寂 愁自嘆 失 足已墜，

1 6̣ 1̲ 2 3 - | 3̲5 2̲ 3 5 - |⌐Ⅰ 6̲5 6̲1̇ 2̇ 6 | 5 - - - :‖

往事 那堪追，　願已隨夢去，　誤人 誤我應恨 誰？
抱憾 太空虛，　罪降臨弱女，

‖Ⅱ 6̲5 6̲1̇ 2̇ 6 | 1̇ - - 1̇ ‖ 1̇. 2̇ 1̲2̇ 1̲7̇ | 6 - - 3 |

熱情 熱愛怎力 拒？　　抱 怨 天你可作 弄，　　如

7. 1̇ 7̲1̇ 7̲6 | 5 - - 5 | 6. 5̲ 5̲6 5̲6 5̲ | 4 - - 3̲ 2 |

今　覺罪 孽重重，　　嘆 忍 創傷倍添苦痛，　　殘

1. 2̲ 3̲5 1̲6̇ | 2̇ - - - ‖ 6̲ 6 5̲6 1̇ | 6̲1̇ 6̲5 3 - |

梅　難禦狂雨暴風。　　一江 春水 一 眶 淚，

3 3 2̲ 3 5 | 3̲5 2̲ 1 6̣ - | 1 6̣ 1̲ 2 2̲3 - | 3̲5 2̲ 3 5 - |

夜夜 腸斷 碎 悲 聲悔罪，　往事 已空 虛，　命蹇 如落絮，

6̲5 6̲1̇ 2̇ 6 | 1̇ - - 0 ‖

是誰 令我春 逝 去？

夢中去

4/4　　　　　　　　　　　　　　　　周聰詞並曲

```
%
‖: 3  3  2 3  5 | 6 i  6 5 6  - | 2 2  i 6  5 | 6 i  2 i 2  - |
   漫 漫  長 路  遠   光 陰  幾 許 許     多 少  夢 魂  逝   去 江  水 水
   漫 漫  長 夜  裡   相 思  幾 許 許     多 少  熱 情  逝   付 與  江 水 水
   夜 夜  腸 斷  碎   不 勝  唏 噓 噓     滄 海  白 雲  逝   似 春  水 水

   3 3  2 3  - | 2 3  2 i  6  5 ‖ 3 2  3 5 7  6 | 5  -  -  - :‖
   春 風  吹       點 疏  點 影  落   迷 濛 又 到 簫 聲 裡
   秋 風  吹       疏 孤  單 寂  寥
   北 風  吹

   3 2  3 5 6  2 | i  -  -  - ‖ i i  6 5 3 5 6 | i  -  -  - |
   迷 濛 又 到 夢 中  去        愛 與 恨 難 成  對
   迷 濛 又 到 夢 中  去        FINE

5. i 6  5 | 3  -  -  - | 2. 3 2  i | 6. 3  5  - |
   那 堪 花  濺 淚       幾 宵 風 雨  伴 愁 眠

6. 5 6  i | 2  -  -  - ‖ % TO FINE
   舊 情 莫  記 取
```

第五節　周聰詞作再評價

> 我問你想甚麼？你總不對我說。
>
> 你要是愛薔薇，哪怕薔薇刺多？
>
> 我問你要甚麼？你總是看着我。
>
> 你要是一條心，哪怕會受折磨？
>
> 浮生若夢為歡幾何，良辰美景不要錯過，
>
> 迷濛的月色看不清楚，難道你不敢愛我？
>
> 我問你愛甚麼？你總是看着我。
>
> 你要是愛薔薇，為何不說清楚？
>
> ——《薔薇之戀》

《薔薇之戀》是商台六十年代初第一首廣播劇的主題曲，以國語演唱，寫詞的卻是周聰。

在當年國語時代曲地位仍是非常高的時候，這首《薔薇之戀》跟其他國語時代曲相比，一點都不覺遜色，它很快就流行起來，甚至很快就開始有國語歌手如顧媚來錄唱。於此可見，無論是作曲的鄺天培和作詞的周聰——當年的商台中人，流行歌曲的創作力都是極有水平。

也許是因為以國語寫詞，聲調限制比粵語詞少得多，所以周聰寫來看來是揮灑得多，用語簡潔，卻有許多弦外之音，比如「總不對我說」、「哪怕⋯⋯刺多」、「要是一條心」等等，都有言外之象，可以想像得出那個「你」的形象。

不久之後，商台的廣播劇主題曲插曲，改用粵語演唱，依然甚受歡迎，可是粵語歌當時畢竟地位低，所以就只限於受聽眾歡迎，要到商台1969年自行推出這些粵語廣播劇歌曲的唱片後，才漸見有歌手重新錄唱。

商台第一首粵語唱的廣播劇歌曲是《勁草嬌花》，面世於1962年六月，方植曲，周聰詞，論歌曲的水平，深信與《薔薇之戀》難分軒輊，只因當時粵語歌地位低，《勁草嬌花》在粵語歌歷史中，往往被無視。單論

詞，可說是周聰的代表作之一。由於筆者在《香港歌詞八十談》一書中曾
非常詳細地賞析過《勁草嬌花》，這裏不想再贅。

以周聰於 1952 年為和聲歌林唱片填第一批粵語時代曲詞算起，他寫
《薔薇之戀》及《勁草嬌花》，乃是他有九至十年詞齡的時候的作品，可說
是周聰到了成熟期或巔峰期的創作。故此也可以說，周聰的詞藝，是到了
一個很高的水平。然而，受着時代的局限，周聰的詞作常常難以攀上更高
的水平。

相信，周聰寫詞時的用字是準確的。比如以下的詞作：

> 人如梅花映雪紅，搖鈴鈴聲驚夢，
>
> 為大家歌頌，共安康過冬，
>
> 人人好笑容，全城歡聲震動，
>
> 願大家在鈴聲中歌覺得輕快樂無窮。……
>
> ——《聖誕歌聲》（調寄 Jingle Bell）

> 星月相輝照天上，夜色倍明亮，
>
> 妹你又似比月一樣，青春皎潔又漂亮。
>
> 哥哥心中是否愛明亮，
>
> 低訴我心像星一樣，星星愛月亮。……
>
> ——《星星愛月亮》（調寄《南都之夜》/《舊歡如夢》）

> （男）你是一朵嬌美紅丁香，小鳥伴着你歌唱，
>
> 　　　唯願我像蝶兒採花蜜，願常在花心上。
>
> （女）美麗花放嬌美還清香，小鳥伴着我歌唱，
>
> 　　　唯願我像夜鶯一樣，願常為君歌唱……
>
> ——《紅丁香》（調寄《晚霞》）

仙鶴神針，威鎮豪強。

驚天地，除邪惡，相爭武林至尊。

情仇怨，揮寶劍，群雄動武天翻地亂。

白雲飛、李青鸞、藍小蝶、君武功夫勁！

誓要將奸幫殺絕，曹雄辣手，心險惡，怒火難竭！⋯⋯

<div align="right">——佳視《仙鶴神針》主題曲</div>

（大合唱）燕侶要別去，相對默默滴情淚，啊⋯⋯

（合）驪歌帶淚，（女）暗傷悲，（男）依依惜別此去夢難寐，

（合）再逢何時何地？

（大合唱）一曲相思春逝去，夢裏有望重聚；

　　　　　回首看君別去，會見在何地？

（合）情花遍地，強忍傷悲，（女）今宵泣別只怕再難遇，

（男）愛人逢異地。

（大合唱）春光一朝傷逝去，會見在何地；

　　　　　驪歌一曲別去，淚眼盼重聚。

（女）時光逝，盼君歸，（男）幾許苦樂相對重情義，

（合）再逢長共聚。

（大合唱）悲歌一曲君別去，淚眼盼重聚；

　　　　　陽關飛花落絮，又怕再流淚。

（合）人生永聚，有幾許？（男）春花秋月將往事回味，

（合）再逢何時何地？

<div align="right">——佳視《隋唐風雲》插曲《驪歌帶淚》</div>

　　在第六章的第四節，已介紹過周聰早年的一批寫得有點特色的詞作，本節另選出以上幾首，可代表周聰詞的某些特點。

　　調寄《Jingle Bell》的《聖誕歌聲》，甫開始便寫「人如梅花映雪紅，搖鈴鈴聲驚夢」，是即時渲染出聖誕的節日氣氛，雖然「梅花」與「雪」都只

是「如」，而「搖鈴鈴聲」亦扣緊原曲的標題「Jingle Bell」，這些可謂準確落字。

《星星愛月亮》之中，「星」、「月」、「星星」、「月亮」都是最平常之自然景物，聽眾一聽就知所指（應該不會把「星星」聽成「猩猩」吧），以之寫情歌，頗有民歌色彩，而這種寫法，頗有些出乎意外的陌生化。周聰有好些五、六十年代的詞作，都是採用相類的表現方式。接着的《紅丁香》，便正是同一類表現方式的例子。

《仙鶴神針》主題曲和《隋唐風雲》插曲《驪歌帶淚》，是七十年代的周聰詞作了，《仙鶴神針》主題曲看來是有先詞後曲成分的，只是不知有多少，可能是先寫出一段詞，譜了之後再多填一段。這武俠劇主題曲歌詞的寫法，感覺上是很六十年代粵語武俠片歌曲的模樣：敍述情節，帶出故事角色名字、性格與武功特點等等。

《驪歌帶淚》，其旋律跟劇集的同名主題曲《隋唐風雲》（黃霑詞）是一樣的，即是所謂一曲二詞。感覺上，周聰這首詞作，已開始追上時代，寫戰亂中的黎民為避戰禍流徙他方，臨別依依。詞人既準確點出「臨別依依」之情，亦有企盼日後重逢與前路茫茫生死難卜之複雜心緒，詞以問句「再逢何時何地？」結束，甚能增強那份茫茫之感。其實，這樣一首離別之歌，情景單一，篇幅卻很大，詞人如何以文字鋪滿每個音符，感覺上是甚艱難，因而意象與用字不免有重複。

記得筆者對於黃霑的詞作之印象，也常感到他很喜歡使用最平常之自然景物，比如「天」、「天空」、「青天」、「海」、「碧海」、「山」、「青山」、「綠水」、「清風」、「野草」、「白雲」、「大道」……在這一點上，黃霑可謂周聰的繼承者，當然，黃霑、鄭國江、盧國沾這一輩詞人，處的時代不同，躬逢粵語歌的地位高了，創作上有更大的天地可供探索和試驗，進而可以容許更多的「我」以及更多的內心世界之展現。這些變化，使黃霑、鄭國江、盧國沾這一輩詞人筆下的詞作更堪欣賞。轉而回看周聰等上一輩的粵語歌詞人的作品，便發覺幾乎沒有「我」之內心世界之展現。這相信

是最大的差別。但我們常常會忘記這些差別，以後一代的量度標準去量上一代，變了是對前賢做出不合理的要求。

可以見到，到後來，周聰借些難得的機會，於《早上無太陽》、《旭日春風》等作品中暗暗吐露情思，這乃是與時俱進的表現，因為其中已見有展現「我」之內心世界，只是頗隱晦罷了！

所以，如果要簡潔地評價周聰的粵語歌創作，筆者會說他是無負他所屬的粵語時代曲時代，以至五六十年代的粵語流行曲年代。

第六節　周聰寫的兒歌

周聰在五十年代中期創作的《家和萬事興》，本來就具有兒歌性質，後來常常也視作兒歌來唱。可以說，周聰很早就開始創作粵語兒歌！

1959 年八月，商台甫開台即已有的節目《木偶與我》，是周聰一個很知名的節目，當中小木偶唱的歌，有很多也是具有兒歌性質的，其中曾有小部分灌錄成唱片。

這裏選錄一首周聰詞，周聰與小木偶合唱的《木偶唱新歌》，調寄的是西片《仙樂飄飄處處聞》的插曲《Do Re Mi》：

> Do 等於大家唱歌，Re 學節拍莫忘記，
> Mi 唱歌係要練氣，Fa 似得歌唱家，
> So 誰人唱得高，La 胡亂唱會聲沙，
> Ti 時時唱亦樂意，歌聲優美又甜脆。
> 唱新歌笑呵呵，成日唱我未停過，
> 學唱歌亂唱就錯，唱出心聲同來和，
> 歌詞勤力記得多，一齊來和唱新歌，
> 及時行樂莫錯過，歌聲優美又唔錯！

　　這首歌曲，相信周聰用意不在於譯寫《Do Re Mi》原曲的原意，只是讓兒童們能藉着簡單易上口的歌詞，接觸到原曲的旋律。而主題也算是跟音樂與歌唱有關的。或許，這正代表了周聰寫兒歌的一些信念。

　　在 1979 年和 1980 年，周聰有機會參與了兩回兒歌創作。1979 年的那一回，是由梁樂音指揮凱莎兒童合唱團灌唱的歌集《小時候小村莊》，歌集中有周聰的舊詞作《家和萬事興》、《高歌太平年》、《歡樂鈴聲（舊稱《聖誕歌聲》）》，也有據外國兒歌、舊日國語時代曲填詞的《排排坐》（調寄改寫自西班牙兒歌的日本兒歌《幸福拍手歌》）、《好心得好報》（調寄《Oh, Susanna》）、《小村莊》（調寄《上花轎》）、《父母恩》（調寄《好春宵》）等。1980 年的一回，則是由梁樂音指揮聲威兒童合唱團灌唱《快樂誕辰・青春舞曲》。這個歌集之中，周聰作品包括：《小花貓》（調寄《小白船》）、《開心一世》（調寄《啞子背瘋》）、《春天舞曲》（調寄《青春舞曲》）以及周聰的舊作《家和萬事興》。當中還有一首周聰作曲、鄭國江填詞的《吹泡泡》。

　　說來，周聰生前送贈給筆者的一疊歌曲手稿複印本之中，就包括有《小花貓》和《春天舞曲》。

　　這裏選錄《父母恩》（調寄《好春宵》）和《小花貓》（調寄《小白船》），展現一下周聰晚期所創作的兒歌的風貌。

> 父母恩深比山重，時常盡心教導，
> 禽鳥亦知道要反哺，為感恩澤自己先做好。
> 日裏媽媽操心家務，完全為子女服務，
> 又見父親每天去死做，一心只望家中生活好，
> 點至得取雙親歡心，勤力去求學問，
> 有衝天志絕不入歧，為人品格清高。
> 父母恩深比山重，慈祥盡心教導，
> 禽鳥亦知道要反哺，自當全盡孝道。
>
> ——《父母恩》（調寄《好春宵》）

小花貓亦會喵喵叫人，令你好歡喜。

小花狗亦會嗅嗅叫人，重會搖擺尾。

樣樣事無謂生氣，做人重真理，

只有禮讓愛心，一生帶來福氣。

小花貓亦會喵喵叫人，共你打招呼，

小花狗亦會嗅嗅叫人，共你同嬉戲，

樣樣事無謂谷氣，做人就得意，

只有歡樂愛心，今生帶來福氣。

<div align="right">——《小花貓》（調寄《小白船》）</div>

上文已提過，在這兩輯由梁樂音任指揮的兒歌歌集內，有一首由周聰作曲、鄭國江填詞的《吹泡泡》。這當然是不能不介紹的！下面把《吹泡泡》的歌譜和歌詞都恭錄下來。

<div align="center">吹　泡　泡</div>

<div align="right">曲：周聰
詞：鄭國江</div>

```
‖: 3  5  5  5   6 7 i   5  | 2  4  4  4   3 2 1   5̣  |
   願  你  看  看  番 梘  泡    借  風  高  飛  好 比  羽 毛
   願  你  也  會  吹 番  梘    彩  色  繽  紛  多 麼  氣 豪

   3  5  5  5   6 7 i   5  | 2  4  4  5   3  -  :‖
   伴  那  雀  鳥  天 空  去    愉  快  更  驕  傲
   願  你  替  我  吹 一  串

[II]
   2  4  4  3   1  -  ‖
   會  高  飛  梘  泡

   3̣ i  5  3   4 3 4   2  | 7  6  5  4   3  -  |
   將 那  快  樂  帶 給  太  陽    衝  開  一  片  霧

   3̣ i  5  3   4 3 2   6  | 7  6  5  4   3 2 1   -  |
   將 那  快  樂  帶 入  雲  霄    天  空  飛  滿  番 梘  泡

   3  5  5  5   6 7 i   5  | 2  4  4  4   3 2 1   5̣  |
   啦  啦  啦  啦  啦 啦  啦  啦    啦  啦  啦  啦  啦 啦  啦

   3  5  5  5   6 7 i   5  | 2  4  4  3 2 1   -  |
   啦  啦  啦  啦  啦 啦  啦  啦    啦  啦  啦  啦  啦 啦
```

　　這首《吹泡泡》的曲調，周聰寫來簡潔動聽而易上口，副歌承繼了主歌的一些節拍模式，但音區上移，段末節拍亦變得密集而緊湊，情緒既高漲，亦使主副歌之對十分明顯。從兒歌旋律來說，可說是寫得很出色的。比起他的流行曲調創作，感覺上這首《吹泡泡》亦比較突出。

第七節　　略談周聰的廣告詞曲創作

　　從五十年代到八十年代，周聰應該創作過為數不少的粵語廣告歌曲。可惜，現在已難以查找出會有哪些是出自周聰筆下的。據其家人的記憶，只說得出三首：《八珍甜醋》、《京都念慈菴川貝枇杷膏》和《位元堂養陰丸》，其中《京都念慈菴川貝枇杷膏》是包辦詞曲，《位元堂養陰丸》只負責寫詞。

　　這三首粵語廣告歌都是很馳名的。《八珍甜醋》基本上是依舊曲填詞，《京都念慈菴川貝枇杷膏》和《位元堂養陰丸》則頗肯定是先寫出歌詞再譜上曲調。

　　我們先來看看《京都念慈菴川貝枇杷膏》的歌詞歌譜：

京都念慈菴川貝枇杷膏
廣告歌
詞曲：周聰

其實，單是見到周聰把「京都念慈菴川貝枇杷膏」這個產品名字譜成琅琅上口的曲調，便已覺非常厲害！這個產品名字長十個字，以粵語讀之，有四個大跳之處，很不利於譜成易上口的音調。但周聰巧妙借用粵語字音與樂音配合的種種彈性，化不利為有利，技巧歎為觀止。

從旋律角度看，這個小樂句有「三連珠」，指的是la so和它的兩次低八度再現，這是使旋律線條美的好方法之一。然後，一處是l. s. r，一處是l. s. m，層次井然。為了配合這「三連珠」，「京都」和「枇杷」都做了微調，借用字音與樂音配合的一種彈性，而這種彈性之借用是很常見的。

第二個樂句開始的mi音是頂真前一樂句。接下來兩個四字短句，都以m r開始，形成「同頭」，又一易上口之處。以字音看「煙酒」是「三九」，「睡眠」是「二〇」，卻都用來配m r，這又是利用粵語字音與樂音配合的彈性：低音字有時可以跟高音字配同樣的樂音，尤其是當處在不同的樂逗之中。

樂譜中的第三行，s. d、s r、s m也是甚有層次的音調鋪排，其中的「啞」字乃是借用其陰上聲字從下滑上的特點，雖是配稍低了的樂音，也依然露字。

《京都念慈菴川貝枇杷膏》的曲調寫得如此琅琅上口，詞句又精準，完全符合產品商人的需要，所以，這首廣告歌曲曾經使用了很多個年頭，記憶中，是從六十年代用到八十年代的。

說來，《位元堂養陰丸》的廣告歌也是使用了很多年的，而且除了鄭少秋的版本，還有李克勤以至鄭少秋的女兒鄭欣宜的版本。原因相信亦是廣告歌實在寫得出色！

筆者曾這樣分析過《位元堂養陰丸》廣告歌詞的文字聲律結構：

1 位元堂　養陰丸	二零三　四三三		合尾
2 好似太陽咁溫暖	三四四零四三四		頂真　連珠　近似回文
3 虛弱病患不要驚	三二二二三四三		回文
4 寒痰咳嗽	零零三四		與第二行合尾
5 好似雪人融化了	三四四零零四四		頂真　回文
6 安心服用養陰丸	三三二二四三三		與第一行合尾　連珠
7 太陽出來了　太陽出來了	四零三零四　四零三零四		當句重複　回文

從分析中依稀感到，周聰似乎很有一份直覺去把這短短的歌詞的文字聲律
安排得甚有音樂感，因而甚有助於譜出較佳的歌調。

　　事實上，雖不知這首廣告歌的譜曲者是誰，卻感到是首佳作，譜起來
甚有神來之筆：

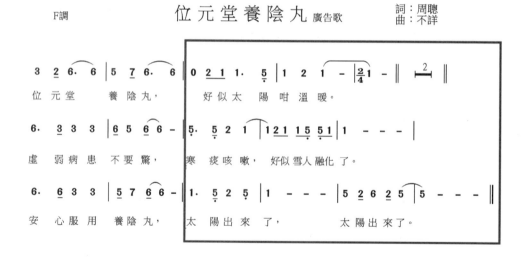

　　最精彩之處是：旋律創作者巧於使用調式上的調性對比！

如圖，線框內的樂句，全以宮音或徵音為結束音，帶陽性，線框外的樂句，全以羽音為結束音，帶陰性。而這陰陽調式色彩在歌中是頻繁交替出現，既色彩豐富，又有顯著的對比。除了調式，音域上亦形成高低對比，顏色線框內的音大多處在低音區，線框外的樂句，則多處在高音區，「高」者陰而冷峻，「低」者陽而暖和。如此的以調性加音域的雙重對比寫法，可謂深入淺出！

結語

　　前述七章，總算是比較詳盡地敍述了「周聰和他的粵語時代曲時代」的史實，也嘗試客觀一點論説周聰的流行歌曲作品。

　　音樂商品生產的意念，往往會受載體的模式影響。七十八轉唱片，每邊只能收錄一首兩三分鐘的歌曲或樂曲，所以這個時候唱片之出版，往往用一期一期的形式，從三十年代到五十年代，都是這樣。五十年代末，開始從七十八轉唱片過渡到三十三轉唱片，一邊唱片的容量從兩三分鐘增至廿多分鐘，於是「專輯」、「大碟」、「個人大碟」等等形式亦隨之產生。故此，七十八轉唱片時期和三十三轉唱片時期，理應分別開來。

　　香港早期粵語流行曲歷史的研究，甚是需要舊報紙的資料作佐證及補充。但舊報紙沒可能看得太快，筆者花了兩年多三年，直到這個研究計劃結束，也只是把 1950 年至 1959 年十一月《華僑日報》粗略地翻看了一遍。其實，要好好地研究周聰的作品，至少應該看到 1960 年代的中後期，而筆者在此書付梓之前，舊日的《華僑日報》也只是看到 1963 年夏天。條件所限，暫時是沒法看到 1960 年代的中後期，這些，大抵須留待「下回分解」。

　　從《華僑日報》看 1959 年商台初開台時的節目表，可以窺見多一點周聰在商台初開台時的狀況。

　　商台是在 1959 年 8 年 26 日開始廣播。可見到甫開台，周聰的著名節目《木偶與我》就推出的了。第一次播出是 8 月 27 日星期四下午 5:00 至 5:30，其整個節目名稱是《幻影心聲「木偶與我」》，即逢周四播出。其後，於 9 月 20 日開始，移到星期日 6:00 至 6:30 播出。11 月 18 日星期三起，

增添為一周播兩次,周三是晚上 8:30 至 9:00(但 11 月 25 日星期三又改於 6:30 至 7:00),周日是 10:00 至 10:30。可以猜想周聰這個節目播出未夠三個月已經頗受歡迎。

這八月尾至十一月底,周聰的「咪前」節目還曾有過兩個。一是開台的第一個周末,有周聰主持的晚間節目《紅燈綠酒夜》,播出時間是 11:00 至 00:00,但這個節目就只播過這一次。另一次是 11 月 8 日星期日至 11 月 14 日星期六,周聰擔綱一個叫「本周故事精華:百變情仇」的節目,大抵是一個講故事的節目。

對於粵語流行曲歷史而言,商台在開頭的三個月節目安排上的某些變化,可能對粵語流行曲之發展會有些影響。

商台剛開台時,是有播放粵語流行曲的,播放時間是早上 11:15 至 11:30。

但到了 1959 年 9 月 25 日星期五之後,便完全不播放粵語流行曲了。這是真真正正的「電台不播」。

在那頭二三十天,商台選播的粵語流行曲,明顯跟香港電台有點點不同。比如:

- 8 月 27 日播過小何非凡、新紅線女合唱的《馬票夢》。
- 8 月 28 日播過娛樂唱片公司出版的《兩傻遊地獄》電影原聲唱片中的歌曲,包括最著名的《飛哥跌落坑渠》。
- 9 月 2 日播過鄧寄塵的《阿福選美》。
- 9 月 3 日播過鍾志雄、鄭幗寶合唱的《情侶山歌》,以及小芳艷芬的《唔嫁》。
- 9 月 10 日播過小燕飛唱的《抱着琵琶帶淚彈》(電影《人隔萬重山》插曲,影片中由紅線女主唱)。
- 9 月 16 日播過鄧寄塵的《鄉下佬遊埠》。
- 9 月 24 日播過鄧寄塵的《包你添丁》。

　　以上的曲目，都是同期的香港電台所不會播放的。所以，在播放粵語流行曲的選曲上，看來比香港電台開放得多。可是商台其後又可以決絕得一首都不播！

　　香港電台看來是受到商台不播粵語流行曲的影響，在是年 11 月開始減少播放粵語流行曲的時間。

　　回望一下，香港電台從 1957 年十一月份起，播放粵語流行曲的時間一直維持每周 105 分鐘，其中有兩天會是早晚各播 15 分鐘。但到了 1959 年十一月底，每周播放粵語流行曲的時間，是減至只有 45 分鐘！

　　當時香港另外兩個電台頻道，麗的呼聲金台是不播放粵語流行曲的；只有麗的呼聲銀台是用最多的時間播放粵語流行曲，如無特別節目調動，一般是每天早晚各有 15 分鐘播放！可惜《華僑日報》從來不透露麗的呼聲銀台播些甚麼粵語流行曲曲目！

　　1959 年香港的電台廣播，可以說仍是由三座大山——粵曲、國語時代曲、歐西流行曲霸佔了大部分時間。從香港電台每周都舉行的競猜點播歌曲名次的遊戲，知道點播數量最多的頭十名，都是英語流行曲了。

　　但粵曲仍未遑多讓。以商台為例，一開始便設有《嶺海絃歌》節目，由譚雅文主理，梁以忠領導。初時是周三 9:30 至 10:00 播出，十一月中改為周六 7:00 至 8:00 播出。商台曾有幾個星期天的晚上 8:00 至 10:00 都是「特備粵曲演唱節目」，如 9 月 13 日由藝壇三寶擔任，9 月 27 日由九龍首飾業文員會音樂部擔任，10 月 4 日由港九西商酒店酒樓工會音樂組擔任。看來是不讓麗的呼聲的《麗歌晚唱》（尹自重領導）及社團粵曲節目專美。香港電台粵曲節目向來都有一定份量，而到 1959 年十一月份，香港電台還開始恢復了久未曾有的社團粵曲演唱；比如 11 月 22 日，是由太古公司華員會中樂組擔任，播出時間是下午 2:00 至 4:00。

　　我們何妨看看 1959 年十一月尾，香港電台播了哪些粵語流行曲。

11 月 23 日（星期一）

毋負青春（雲裳）、一往情深（李芳）、姊妹花、陌頭柳色（白鳳）、魂斷藍橋（林璐）。

註：兩首南洋歌手粵語歌，三首美聲第三期產品（1953），

11 月 24 日（星期二）

荷花香（小芳艷芬）、湖畔情歌（鄧慧珍）、迷人妙舞（林璐）、似水流年（薇音）、相親相愛（林靜）。

註：都是美聲出品，《荷花香》是第四期（1954），其餘四首都是第三期（1953）。

11 月 26 日（星期四）

追求、冤冤氣氣（小何非凡、小芳艷芬合唱）、胡不歸、楊翠喜（莊雪芳）、閨怨（林璐）。

註：兩首屬南洋歌手粵語歌，餘皆美聲產品。分屬第二期（1953）和第七期（1955）

11 月 30 日（星期一）

艷陽天（雲裳）、可愛的春天（林璐）、葬花詞（雲裳）、海國夕陽西（霍雲鶯）、誰憐閨裏月（李慧）

註：都屬美聲產品，分屬第二（1953）、第三（1953）和第四期（1954）。

　　很湊巧，香港電台這幾天播放的粵語流行曲，不是美聲出品便是南洋歌手的歌曲。美聲的那些歌曲，最晚近的也只是 1955 年面世，南洋歌手的歌，也至少是 1956 年或之前的出品。可見，1959 年十一月尾，香港電台播的粵語流行曲，居然至少是三年前的「產物」，或者那時代流行周期長吧！

　　筆者這處想引一引 1959 年 11 月 25 日《華僑日報》娛樂版中的一兩段文字：

　　……今天我們居然有機會聽梁醒波唱時代曲了，而且，那是國語時代曲而不是甚麼「知音解語『粵語流行曲』」。……《童軍教練》中，梁醒波大展歌喉，唱出了幾闋非常動聽的國語時代曲來。昨天筆者到白都去看此片，聽到鄰座幾個說本地話的女觀眾嘖嘖稱異說：「哎吔，真係估唔到梁醒波咁本事，唔止會講國語，重會唱時代曲添！」……身兼粵劇「丑生王」，粵語片「首席諧星」，如今又是國語片大明星，還唱得一口好時代曲，梁醒波也足以自豪了。

文中那句「那是國語時代曲而不是甚麼「知音解語『粵語流行曲』」，語意多少帶些輕蔑，有看不起粵語流行曲之意。讀者或許省不起，「知音解語『粵語流行曲』」是香港電台播放粵語流行曲的時段的節目名稱。幸而，那份輕蔑並不算太重。相信到了六十年代，粵語流行曲是被蔑視得更厲害。

　　職是之故，把七十八轉唱片之終結視為粵語時代曲之終結，頗是合理。

　　其實，六十年代初，電台播放粵語時代曲及跳舞粵曲的政策，一直是變化着，反反覆覆。以 1963 年六月中商台開始設立第二台的那段時間而言，香港電台是基本上不播粵語時代曲及跳舞粵曲，商台卻是兩個電台都設有粵語時代曲和跳舞粵曲的常規播放時段呢！

　　從十八、九年前，筆者撰寫《香港早期粵語流行曲（1950-1974）》到近年的《原創先鋒——粵曲人的流行曲調創作》，到把近年的《信報》文字結集《情迷粵語歌》，再到今次《周聰和他的粵語時代曲時代》，對於周聰，對於五十年代的粵語時代曲，筆者覺得已能客觀去看其中的歷史。無疑，不管是周聰的創作，還是五十年代粵語時代曲的成就，都不可能跟 1973、74 年後的粵語流行曲相比較。但二者能無負那個時代，曾有貢獻，有所影響，已值得稱許。

　　新世紀以來，香港粵語流行曲歷史從七十年代中期數起都真有幾十年

了,所以常常有一種引以自豪的說法:「我們都是聽XX的歌長大的」,以此呼召共同體成員。

這裏值得引錄筆者在《情迷粵歌歌》中的一篇「他曾影響過黃霑、鄭國江、盧國沾」內的幾句話:

> 廿多年前,黃霑在《信報》寫「玩樂」專欄,在 1991 年 1 月 16 日見報的一篇,標題為「那時代唯一聲音」,一開始便說:「周聰兄的而且確是粵語流行曲之父 ……」。
>
> ……
>
> 真是無獨有偶,盧國沾、鄭國江的「第一首」詞作,都深受周聰創作的籠罩!然而世上不會有那麼多湊巧,周聰從 1952 年香港粵語時代曲唱片產生之日起就不斷寫唱粵語流行曲,維持了廿多三十年,深深影響四十後五十後,盧國沾、鄭國江往哪兒「逃」呢!
>
> ……
>
> 早幾年走在街上,某宣傳海報上曾有如此句子:「我們都是聽Beyond的歌長大的」,大抵,在盧國沾、鄭國江以至已故的黃霑心中,都會承認:「是聽周聰的歌長大的」。
> 很多往事都已如煙,而聽周聰的歌長大的人在這世上已說不上很多,他們也沒有甚麼話語權了。
>
> ……

看到周聰對其後一輩的詞人黃霑、鄭國江、盧國沾的影響,周聰在粵語流行曲歷史之中的地位,已是不需多言亦已見出何等重要!

附錄一：周聰年表

早年即獲譽「播音皇帝」，又獲黃霑肯定為「粵語流行曲之父」。

1920 年代

1925 年 1 月 25 日，出生於廣州，原籍廣東開平蜆崗波羅鄉。父親是公務員，祖父是茶葉商人。

1930、40 年代

因避戰亂，1936 年左右來到香港。

香港淪陷期間，再回廣州，參加了話劇團，曾在一些茶座做短劇趣劇，自編自導自演，這些茶座也有人唱國語時代曲及粵曲的。周聰是在這時期與呂文成結識並時有交往。

後來轉玩音樂，約二十歲開始學打爵士鼓，其後升為夜總會樂隊的領班。

香港重光後，周聰再來香港，重遇呂文成，由呂氏介紹認識和聲歌林唱片公司的老闆。這老闆更教周聰唱粵曲。

最初先是嘗試寫作廣告歌詞，其後開始創作流行歌詞。

1950 年代

1952 年 8 月 26 日

和聲唱片公司推出了首期粵語時代曲唱片，共出版了四張，錄有八首歌。其中由周聰填詞的至少有《春來冬去》、《漁歌晚唱》、《有希望》、《銷魂曲》等四首。

1952 年 10 月 17 日

粵語片《浩劫紅顏》（原名《可憐的秋香》）首映，芳艷芬、吳楚帆主演。

廣告上列有「天王樂隊聯合拍和」，成員是呂文成、尹自重、何大傻、馮
少毅和周聰。

1953 年 3 月 16 日

和聲唱片公司推出了第二期粵語時代曲唱片，其中的《馬來風光》，是周聰
第一首灌唱的歌曲，這首歌的原國語版是姚莉姚敏對唱。粵語版由周聰和
呂紅對唱。因初次錄歌，怕聽眾不接受，他不敢在唱片中標示自己的名字。

1953 年 8 月 5 日

和聲唱片公司推出了第三期粵語時代曲唱片，錄有八首粵語流行歌曲，當
中，有七首是周聰填詞的，包括那時代非常流行《快樂伴侶》。

1953 年 9 月 20 日

粵語電影《日出》(張瑛、梅綺主演) 首映。片中兩首歌曲《夜夜春宵》和
《好家鄉》，俱由周聰包辦曲詞。

1954 年

是年開始，可見到周聰經常為香港電台搞節目，在報上節目表所見的字
眼，是「由周聰領導播出」，乃是現場演唱的音樂節目。這些節目，有時
是「特備國語時代曲」節目，有時是「特備粵語時代曲」節目，屬後者的節
目，曾在以下的日子播出：2 月 4 日、3 月 28 日、5 月 23 日、7 月 18 日、
8 月 15 日、9 月 12 日 (中秋翌日)、10 月 10 日、11 月 7 日、12 月 5 日。

1954 年 7 月 7 日

百代唱片公司為白英出版了四首粵語時代曲，俱由周聰填詞。其中的《舊
恨新愁》和《九重天》，由姚敏作曲。這是周聰與姚敏罕見的一次粵語時代
曲創作之合作。

1955 年

由周聰領導的香港電台「特備粵語時代曲及音樂節目」，是年續有播放，播出日期計有 1 月 30 日、2 月 27 日、3 月 27 日、4 月 24 日、5 月 22 日、6 月 19 日、7 月 17 日、8 月 14 日。其中的 5 月 22 日、6 月 19 日、8 月 14 日這三次，為現場歌手伴奏的伴奏者名單，都見到顧家輝的名字！

是年的十月份和十一月份，周聰曾在麗的呼聲主持過同類的現場演唱粵語流行曲的節目。

1956 年 5 月 4 日

粵語電影《家和萬事興》(張瑛、白燕主演) 首映，片中有同名歌曲《家和萬事興》，乃是電影情節中白燕教小孩子唱的，故此音調有點童謠風。這首電影歌曲後來又名《一枝竹仔》，常常視為童謠而廣泛傳揚，家喻戶曉。

1956 年 12 月 3 日 (星期一)

從這一天起，周聰常規地逢周一為麗的呼聲金台的《空中舞廳》擔任音樂領導，節目主持是羅鳳筠。播出時間是晚上九點至九點半。

1958 年 8 月 2 日 (星期六)、8 月 3 日 (星期日)

周聰任音樂領導的《空中舞廳》，一度改為逢周六晚十點半至十一點在麗的呼聲銀台播出，逢周日晚九點半至十點在麗的呼聲金台播出。也就是說，這個時期，是周六周日連續兩晚都有《空中舞廳》播出。

1959 年 2 月 28 日 (星期六)

《空中舞廳》改回只是逢周六晚十點半至十一點在麗的呼聲銀台播出。周日不播。

1959 年 8 月 26 日

商業電台啟播。

一開台，周聰已為該台主持兩個節目：一個是逢周四下午五時至下午五時
半的《幻影心聲「木偶與我」》，一個是逢周末下午十一時至凌晨零時的《紅
燈綠酒夜》。

1960 年代

創作《八珍甜醋》、《京都念慈菴川貝枇杷膏》等粵語廣告歌曲，後者包辦
詞曲。

商台開台不久，周聰便升任監製，後進而主管二台。鄺天培退休後，周聰
一度兼管一台。

在商台初期，策劃、創作或主持的節目，著名的有《木偶與我》、《新聲處
處聞》、《念慈菴晚會》、《歌唱民間小說》（古代故事）等。

1961 年

香港馬錦記書局出版《周聰粵語時代曲》歌集，共收周聰寫詞或包辦曲詞
的粵語時代曲 114 首。

1962 年 5 月及 6 月

商台廣播劇《勁草嬌花》於 1962 年 5 月 14 日啟播，長廿五集。《華僑日報》
文化版先於 1962 年 5 月 28 日刊出該劇插曲《飛花曲》歌譜，繼而於同年 6
月 25 日刊出該劇另一插曲《勁草嬌花》歌譜。翌日的 6 月 26 日，《星島晚
報》是日在娛樂版刊出了《勁草嬌花》(插曲之二) 的歌譜，並有如下說明：
「商業電台日前播出之倫理小說《勁草嬌花》，因故事曲折情節動人，故受
歡迎。其兩支插曲，更為音樂人士所愛好，該兩支插曲，由名作曲家方植
作曲，周聰作詞，現將第二支插曲製版刊出。」

1962 年 11 月 14 日

據商台廣播劇改編的粵語電影《薔薇之戀》首映，羅劍郎、白露明主演。

廣告中有「本片主題曲唱片破本港銷售紀錄」之字句。

1963 年 1 月 7 日

《星島晚報》報道商台推出新節目《歌唱民間小說》，李我策劃、潘亦霖編劇、勞鐸撰曲。播演者有李我、鄭碧影、少新權、阮兆輝、名駒揚、新劍郎等，由王粵生、林兆鎏、勞鐸、廖森、張寶慈、李振聲拍和。馮展萍執行導演，周聰監製。逢同一、三、五晚上十一時正播出。

1963 年 10 月 5 日星期六

由周聰主持的《念慈菴晚會》首播，播出時間是下午六點半至七點。

1966 年

天聲推出三張細碟《蜜月情歌》、《我要回家》、《相會小河邊》，周聰均有參與。《我要回家》之中有一首《紅丁香》，是周聰和麗然（周聰太太）合唱。

1966 年 1 月 26 日

《星島晚報》報道：商台在昨晚於大會堂舉辦了念慈菴遊藝會，參演者有國粵語片電影明星蔣光超、蕭芳芳、羅蘭，歌星崔萍、蓓蕾等，……節目由周聰主持，並已全部錄音，並分於一月廿七號、二月三號、十號、十七號四次在商台一台下午七時半「京都念慈菴晚會」節目中播出。

1967 年

金獅細碟《周聰與木偶》、歌樂細碟《為你歌唱》、天聲細碟《二八佳人》，俱與周聰有關。

1968 年 12 月 30 日

《星島晚報》刊出《香港公益金歌》的曲譜曲詞，作曲Nick Demuth（狄茂夫），作詞周聰。

1969 年

為慶祝開台十周年，商台出版了《商台歌集第一輯》，唱片編號CR1001。
收有著名的《祝壽曲》和《祝婚曲》(俱是鄺天培曲、周聰詞) 及多首廣播
劇歌曲，計有《情如夢》、《勁草嬌花》、《痴情淚》、《曲終殘夜》、《薔薇之
戀》等……

同年還有百代的電影原聲唱片《歡樂歌聲滿華堂》、金獅唱片的大碟《青春
之戀》，俱與周聰有關。

1970 年代

創作《位元堂養陰丸》粵語廣告歌曲之歌詞。

七十年代後期，因人事變動，周聰只掌管一台。

1970 年

天聲唱片公司出版周聰的大碟《玫瑰伴侶》。

1974 年 5 月 16 日

電影《街知巷聞》首映，片中插曲《為了愛》(麗莎、譚炳文合唱)，由周聰
填詞，曲調取自國語歌《愛的禮物》。

1975 年

周聰和華娃曾合灌大碟，標題為《矇面超人》，文志唱片公司出版。

1975 年九月至 1978 年八月

曾為佳視創作過不少電視歌曲，至少有《神鵰俠侶》插曲《相愛不相聚》
(詞)、《好哥哥》(詞)，《仙鶴神針》主題曲 (詞)，《隋唐風雲》插曲《驪歌
帶淚》(詞，兼與韋秀嫻合唱)，《罪人》主題曲 (包辦詞曲)。

1979 年

由梁樂音指揮凱莎兒童合唱團灌唱的歌集《小時候小村莊》，有周聰的舊詞作《家和萬事興》、《高歌太平年》、《歡樂鈴聲》（舊稱《聖誕歌聲》），也有據外國兒歌、舊日國語時代曲填詞的《排排坐》、《好心得好報》、《小村莊》、《父母恩》等。

七十年代後期，寫過多首商台廣播劇主題曲，俱是狄茂夫作曲，周聰填詞。計有《孽網》（關菊英主唱，1980）、《紅唇》、《歧途》（馮偉棠主唱，1979）、《美人名劍恨》等。

1980 年代

1980 年

由梁樂音指揮聲威兒童合唱團灌唱《快樂誕辰·青春舞曲》。

周聰作品包括：《小花貓》（調寄《小白船》）、《開心一世》（調寄《啞子背瘋》）、《春天舞曲》（調寄《青春舞曲》）以及周聰的舊作《家和萬事興》。當中還有一首周聰作曲、鄭國江填詞的《吹泡泡》。

仙杜拉主唱《不要說再見》，狄茂夫作曲，周聰詞，屬商台《香港八〇》廣播劇主題曲。這首歌後收進仙杜拉的大碟《亂世兒女》（友聯唱片公司出版）。

1981 年

為陳美齡創作《旭日春風》，一手包辦詞曲，收錄於《痴戀·忘憂草》大碟。商台廣播劇主題曲《早上無太陽》，狄茂夫曲、周聰詞、陳美玲主唱。收錄於陳美玲《愛痕》大碟。

1982 年

與陳冠中合填姚敏所作的《叮噹曲》為粵語版,陳美齡主唱。

1984 年

一月初,寶麗金唱片公司替商台出版了商台一台DJ紀念唱片《一曲寄心聲》,其中吳惠齡主唱的《只有清風知》,由李亦成作曲,周聰填詞。

1988 年 3 月

自商台退休,商台設榮休宴,更頒贈金咪。退休初期,仍屬商台顧問。

1990 年代

1993 年 7 月 11 日

因胰臟癌病逝三藩市。享年七十一歲(按:實際享年六十八歲)。

附錄二：周聰手稿

1. 歧途（商台廣播劇主題曲）（1978 年 8 月 10 日）

2. 夢中去（版本一）

3. 夢中去（版本二）（1979 年 8 月 29 日）

4. 莫說愛情重（1979 年 10 月 11 日）

5. 鑄情（1979 年 10 月 16 日）

6. 美人名劍恨（商台廣播劇主題曲）（1980 年 2 月 24 日）

7. 早上無太陽（1980 年 7 月 7 日）

8. 只有清風知（1983 年 2 月 23 日）

9. 罪人（佳視劇集主題曲）

10. 不要說再見（商台廣播劇主題曲）

11. 紅唇（商台廣播劇主題曲）

12. 孽網（商台廣播劇主題曲）

13. 不要再流浪

14. 情愛似輕煙

15. 情相牽

16. 無題（調寄《尖沙咀Susie》）

17. 放紙鳶（兒歌）

18. 小花貓（兒歌，調寄《小白船》）

19. 快樂年（調寄《醉紅塵》）

20. 春天到（調寄《Holiday》）

21. 新春頌（調寄《Holiday》）

22. 春天舞曲（調寄《青春舞曲》）

1. 歧途（商台廣播劇主題曲）（1978 年 8 月 10 日）

2. 夢中去（版本一）

4/4　　　　　夢中去　　　　　　周聰詞並曲

```
‖: 3 3 2 3 5 | 6 1 6 5 6 - | 2 2 1 6 5 | 6 1 2 1 2 - |
```

漫漫長路遠　光陰幾　許　多少　夢魂　逝去江　水

漫漫長夜裡　相思幾　許　多少　熱情　付去江　水

在征膈斷碎　不勝唏　噓　淺海　白云　淡似春　水

```
3 3 2 3 - | 2 3 2 1 6 5 | 1. 3 2 3 5 7 6 | 5 - - - :‖
```

香風　吹　星　星　落霞　迷濛又到夢中去

秋風　吹　疏影　白橋

北風　吹　孤單　寂寞

```
2. 3 2 3 5 6 2 | 1 - - - | 1 1 6 5 3 5 6 | 1 - - - |
```
FINE

迷濛又到夢中去　　　　　憂去恨難成　对

連濛又到夢中去

```
5. 1 6 5 | 3 - · - | 2 · 3 2 1 | 6 · 3 5 - |
```

那堪花賤淚　　　　　幾宵風雨　伴悲眠

```
6. 5 6 1 | 2 - · - ‖  %. TO FINE
```

舊情復记取　　　　　　　　　　　　29/8/79.

3. 夢中去（版本二）（1979 年 8 月 29 日）

莫說愛情重

4/4

（歌詞）

莫　說愛情重　愛又何用　昔日迷亂了心胸
熱　愛又何用　往事如夢　走入岐路亂闖一通

有苦向誰訴　獨悲風雲中　一切往事完全是惡夢
惡果我自種　未許說情重

一切美夢結果是作尋

只有滴滴情淚為君送

今生想你念你於心中

心田�B滿求知愛幻無窮

呼叫亦無用　莫　說愛情重　愛恨难

共　昔日情義似春風　我心永在痛　獨悲風雲中

天意作弄定是惡夢

4. 莫説愛情重（1979 年 10 月 11 日）

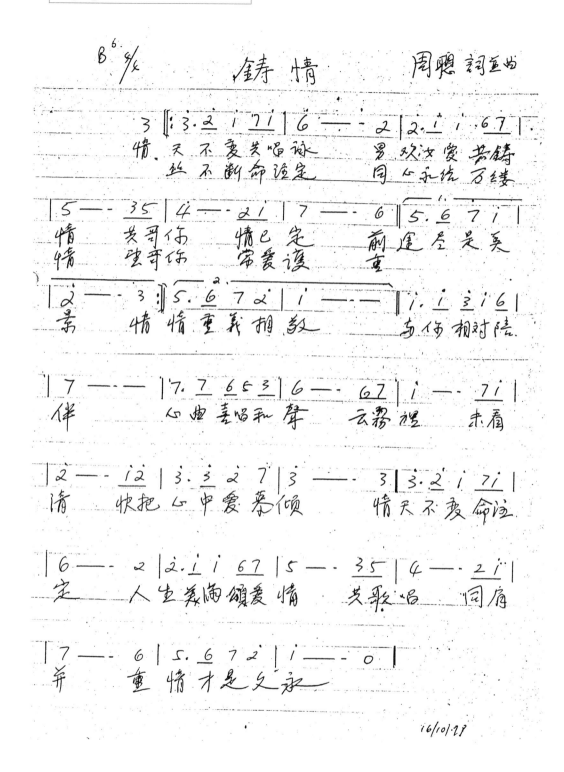

5. 鑄情（1979 年 10 月 16 日）

6. 美人名劍恨（商台廣播劇主題曲）（1980 年 2 月 24 日）

C調 4/4　　　　早上無太陽　　　　狄茂夫 作曲
　　　　　　　　　　　　　　　　　　　周 聰 作詞

| 5 3 3 . 4 | 4 2 2 — 0 | 0 5 6 5 . 3 | 4 2 2 — - |
早上　　無 太陽，　　　海鷗也在 飛翔，

| 3 1 1 . 2 | 2 7 7 — 0 | 0 1 2 3 3 4 | 2 — — — |
弓要　多 聞闊，　　　創出新 思想，

| 5 3 3 . 4 | 4 2 2 — 0 | 0 5 6 5 . 3 | 4 2 2 — - |
心內　有 太陽，　　　愛心正 在 滋長，

| 3 1 1 . 2 | 2 7 7 — 0 | 0 1 7 6 6 7 | 1 — — — |
一切　新 希望，　　　腳踏實地前往

| 1 6 6 — 0 | 7 5 5 — 0 | 0 6 7 6 . 4 | 5 3 3 — - |
快樂　　滿懷，　　　一粒不 怕 失敗，

| 4 2 2 — 0 | 3 1 1 — | 0 2 3 4 5 | 2 — — — |
他朝　　收獲，　　　才是最安樂，

| 5 3 3 . 4 | 4 2 2 — 0 | 0 5 6 5 . 3 | 4 2 2 — - |
今日　有 太陽，　　　百花正 在 飄香，

| 3 1 1 . 2 | 2 7 7 — 0 | 0 1 7 6 6 7 | 1 — — 0 ‖
一切　新 希望，　　　腳踏實地前往；

7. 早上無太陽（1980 年 7 月 7 日）

只有清風知

8. 只有清風知（1983 年 2 月 23 日）

C調 4/4　　　　　　　罪人 (主題曲)　　　　　　　周聰 詞及曲

‖: 6 6 5 6 i | 6 i 6 5 3 - | 3 3 2 3 5 | 3 5 2 1 6 - |
　一江　春水　洗不了罪　夜夜　腸斷碎　哭　哭血淚
　蕭蕭　風聲　悲歌帶淚　寂寞　悲月嘆　失陵是已墜點

| 1 6 1 2 3 - | 3 5 2 3 5 - | 6 5 6 i 2 6 | 5 - - - :‖
　往事那堪追　顏已隨夢去　誤人誤我應恨誰
　起懺為空虛　罪降臨弱女

| 6 5 6 i 2 6 | i - - 6 i | i 2 i 2 i 2 | 6 - - 3 |
　執情執愛怎力抱　惟佳恨怒天你可作尋

| 7 i i i 7 6 | 5 - - 5 | 6 5 6 5 6 5 | 4 - - 江 |
　今番遭劫重重　難愚劍傷惜嫁苦廝　效勞

| 1 · 2 3 5 i 6 | 2 - - - ‖ 6 6 5 6 i | 6 i 6 5 3 - |
　摘難樂獨雨祭風　　　　一江　春水　一眶淚

| 3 3 2 3 5 - | 3 5 2 1 6 - | 6 i 2 1 2 - |
　夜夜腸斷碎　悲聲懺罪　往來已空虛

| 3 5 2 3 5 - | 6 5 6 i 2 6 | i - - 0 ‖
　命薄如落絮　　是誰令我春逝去

9. 罪人 (佳視劇集主題曲)

3/4 下調

商台廣播劇主題曲
依廢挖公司出品

不要說再見
（佛廢挖主唱）

狄茂夫 曲
周聰 詞

```
1 2 | 3. 6  5 3 | 2 1.  5 | 6  10  26 | 1 20  12 |
無緣份 只有   別離   情若愛   不斷記起   还
```

```
| 3. 6  5 3 | 2 1.  5 | 6  1  3 | 2 — 1 2 |
  未走到   盡時   前面有 崎崎   朦朧
```

```
| 3. 6  5 3 | 2 1.  5 | 6  10  26 | 1 20  12 |
  月一些   迷離   浮現了   一段記憶   花浩
```

```
| 3. 6  5 3 | 2 1.  5 | 6  1  2 | 1 — 1 |
  路中我   獨行   懷念你想念   情
```

```
| 4. 5  6 7 | i  5.  i | 7 4.  6 | 5 — 1 |
  愛得失   幾次   令我那 寶貴   忘
```

```
| 4. 5  6 7 | i  5  i | 7 6 5 #4 | 5 — 1 2 |
  記痛苦  一切我   心中只有你   無緣
```

```
| 3. 6  5 3 | 2 1.  5 | 6  10  26 | 1 20  12 |
  份只有   別離   情若愛   不斷再起   还
```

```
| 3. 6  5 3 | 2 1.  5 | 6  1  2 | 1 — 0 ‖
  未走到   盡時   懷念你想念   你
```

10. 不要說再見（商台廣播劇主題曲）

11. 紅唇（商台廣播劇主題曲）

止調 4/4

（商業二台廣播劇主題曲）

孽網

狄茂大 作曲
周聰 作詞

| 3 — 3 · 2 | 21 — 23 | 4 · 5 4 · 3 | 32 — 34 |

今 宵 淒 風 送 迎着 冷霜 撲 面 重 重， 令我

| 5 · 6 54 | 3 · 4 32 | 1 · 3 21 | 7 — · — |

倍添 悲痛，孽網 自投，痛哭 都無 用，

| 3 — 3 · 2 | 21 — 23 | 4 · 5 4 · 3 | 32 — 34 |

心 中 的 悲痛，無限 創傷 已 漸 迷濛，孽網

| 5 · 6 5 · 4 | 3 5 — 32 | 1 3 2 · 1 | 1 — · — |

已經 將我 捕捉，今天 惡果 邊 個 種，

| 6 — 6 · 5 | 5 4 — 34 | 5 · 6 5 · 4 | 4 3 — 12 |

多 少 的 譏諷，令我 滿身 感覺 震動，為何

| 3 · 6 7 1 | 7 · 6 5 3 1 | 2 — — | 2 — · — |

全 部 大錯 都歸我身 中，

| 3 — 3 · 2 | 21 — 23 | 4 · 5 4 · 3 | 32 — 34 |

今 宵 東 風 送，遙望 遠景 更重 迷濛，孽網

| 5 · 6 5 · 4 | 3 5 — 32 | 1 3 2 · 1 | 1 — · 0 ‖

已張 不要 亂闖，他朝 惡果 不再 種。

12. 孽網（商台廣播劇主題曲）

不要再流浪

曲 聞韶美麗的 詞 周聰

$\parallel: 6\ 3\ 6\ \underline{1\ 6} \mid 6 - \cdot\ 5 \mid 5\ 6\ 5\ 2 \mid 3 - \cdot - \mid 2\ 1\ 2\ \underline{5\ 3} \mid$

飄蕩於水中央　　我倆輕泛湖上　　心印心相劃

天上美美星光　　我倆傾訴訴出　　手挽手心中

$\mid 2 - \cdot\ 3 \mid \underline{7\ 2}\ \underline{7\ 6}\ 5 \mid \overline{6 - \cdot - -} \mid \overset{1\ \ 2}{\overline{6 - \cdot - -}} \parallel 1\ \cdot\ \underline{6}\ 1\ 2 \mid$

槳　天上星月明亮

想　今後不再流　　浪　　　　　耳畔伯聲

$\mid 1 - \cdot\ 2 \mid 3 \cdot \underline{6}\ \underline{5}\ 2 \mid 3 - \cdot - \mid \dot{1} \cdot \underline{6}\ \dot{1}\ \dot{2} \mid 3\ 3\ 3\ 0 \mid$

唱　良宵相對凝望　　　永在愛海共蕩漾

$\mid 5 \cdot 3\ 6\ 5 \mid 1\ 1\ 1\ 0 \mid 6 \cdot 3\ 2 \mid 5 \cdot 3\ 6 - \mid 6\ 5\ 5\ 5\ 7 \mid$

似在天際同翱翔　　歡樂時　要共享·不再會有悲

$\mid 6 - \cdot - \mid 6\ 5\ 5\ 5\ 7 \mid 6 - \cdot - \mid 6\ 5\ 5\ 5\ 7 \mid 6 - \cdot - \mid$

傷　　　不再會有悲傷　　　不再會有悲傷

13. 不要再流浪

情愛似輕煙

03 | 6·7 i 7 6 5 | 6 3·3 03 | 6·7 i 7 6 7 | 3 — — 02 |
情夢 似 輕 煙 出現　仇恨似火　火焰　　　还

| 5·6 7 6 5 4 | 5 2 2 #2 7 #2 | 3 — — — ↑ 3 — — 03 |
要經多少次　考驗重重的磨煉．　　　　　　　情

| 6·7 i 7 6 5 | 6 3·3 03 | 6·7 i 7 6 7 | 3 — — 02 |
淚 似江水 不斷　情慾 是火　煙　　　吃

| 5·6 7 6 5 4 | 5 2 2 #2 7 #2 | 3 — — — ↑ 3 — — |
火　就拎賭博生命重重的陷阱　　　　　　　要

| 4·5 6 5 4 | 6 3·3 1 | 4·5 6 5 6 | 7 — — 3 |
冷冬天需要溫暖　还有 幾多次冬 天

| i 7 6 7 6 #5 | 6 3·3 03 | 6 5 4 5 4 i 2 | 3 — — 03 |
　　　　　　自 己沖破一切難 関　　　情

| 6·7 i 7 6 5 | 6 3·3 03 | 6·7 i 7 6 7 | 3 — — 02 |
夢似輕 煙 出現　仇恨似火　煙　　　还

| 5·6 7 6 5 4 | 5 2 5 5 6 5 | 6 — — — ↑ 6 — — 0 |
有 多 少次考驗愛似輕 煙

14. 情愛似輕煙

情相牽

周聰 詞
映自《選空》

```
| . 0 3 6 7 1 7 6 1 ‖ 3 4 3 3  —  | 0 2 2 3 4 3 2 6 | 6 3 3  — — |
      能共 你做伴侶  合我願        如摟 似蜜情不斷

| 0 2 2 3 4 4 3 2 | 1 2 3 . 2 1 | 7 — 0 6 5 6 | 3  — — — |
    時時 為你  走到論逝  更快樂   同行並肩

| 0 3 6 7 1 7 6 ‖ 3  —  6 6 | 6 6 5 6 . . | 3  — — — |
   成伴侶快樂無边     銀河  双層訴痴念

| 0 4 2 3 4 7 6 | 3  — —  2 1 | 7 . 3  1 7 1 | 6  — — — |
   有情自會比花艷       心有 靈犀 倆逍遙願

| 6  — — — ‖ 6 4 2 4 6 | 3 1 6 7 1 | 0 7 7 7 2 2 1 7 |
     啊             相爱情莫变   莫負知我願

| 6 1 2 3 3  — | 6 4 2 4 6 | 3 1 6 7 1 | 0 3 2 1 7 3 |
   誓对荟天      啊         相爱成属春   情相牽爱  不

| 6  — — — ‖
   断
```

15. 情相牽

4/4　　　　　　　　　　　　　　　　　　　　　周聰 詞

```
‖: 1 1 1 1 5 | 1 1 1 1 2 — | 2 2 2 2 5 | 2 2 1 2 3 — |
   教我個亞Sir   索野最夠胆      今天搵Suzi    天朝約Susan
   佢讚你靚時    你要畀佢玩      出左名滾王    豬咃佢都啱

   3 3 4 5 1 | 5 5 4 3 4,4 | 3 2 1.3 2 | 5 — — — :‖
   淨係去Disco  滾女當食聖      攬三攬四    週身灘
   日日去梳手   不分晝共晚生

   3 2 1.2 2 | 1 — — — ‖ 6 6 6 1 | 6 6 5 4 5.4 |
   咁一對陰騭眼                  買沙咀滾王    天天都去玩

   4 3 2 3 4.5 | 5 4 3 4 5 — | 6 6 6 1 | 6 6 5 4 5 — |
   肚餓推丰慣    玩吓就會散       呢一班滾王    腰骨好快彎

   6 6 3 5 5 2 | 5 5 5 6 7 5 — ‖: 1 1 1 1 5 | 1 1 1 1 2 — |
   花開咸也會殘  過吓會空嗟嘆        教我個亞Sir    索野最夠胆
                                    佢對你有情     你要畀佢玩

   2 2 2 2 5 | 2 2 1 2 3 — | 3 3 4 5 1 | 5 5 4 3 4.4 |
   今天搵Suzi   双双去海灘      詠術欠高明    海水浸住眼想
   出左名滾王   七都零一夕食

   3 2 1.3 2 | 5 — — — :‖ 3 2 1.2 2 | 1 — — 0 ‖
   搵水跑都戰    難
```

16. 無題（調寄《尖沙咀Susie》）

4/4　　　　　　放紙鳶　　　　　　楊道火曲
　　　　　　　　　　　　　　　　周 聰 詞

| 5 i2 i 5 | 6 3 5 — | 3 6.6 5 3 | 1.3 2 — |

田野的景緻　好極了　大家都 正在　放紙鳶
愉快的旅行　無比表　大家都 不用　恒崎嶇

| 1 2 3 5 | 6 5 i i — | 5 3 3 2 6 | 1 — — — |

遠山　綠翠　艷陽照　風光 真妙 趣
遠山　綠野　艷陽程　更開心 多些 趣

| 1 1 i i | 6 6 6 — | 1 1 3 6 | 5 — — — |

悠揚 清風　輕輕吹　如同念 詩 句
人人手中　放紙鳶　騰云傢雲 鳥

| 5 5 3 3 | 2 2 2 — | 5 i3 2 5 | i — — 0 ‖ |

翱揚 高空　飄飄飄　煩惱 都忘 了
翱揚 天空　追追追　前進 一 同去

17. 放紙鳶（兒歌）

158

18. 小花貓（兒歌，調寄《小白船》）

下調 4/4

快樂年

顏嘉輝曲
周 聰詞

‖ 5 3̲5̲ 2 5 | 3 5 2 − | 5 3̲5̲ 6 5 | 1 3 2 . 3 |

滿面 愉快 又過年　我地 歌唱 笑声嚷

| 1 3 2 − | 1̲2̲3 2 − | 6̲ 1̲2̲3̲2̲1̲6̲1̲ | 5̣ 5̣ 5̣ 0 |

笑声嚷　　笑 声嚷　大众高歌欢渡　和平年

| 5 3̲5̲ 2 5 | 3 5 2 − | 5 3̲5̲ 6 5 | 1 3 2 . 3 |

燦爛 桃李 在眼前　滿面 喜氣 笑欢天

| 1 3 2 − | 1̲2̲3 2 − | 6̲ 1̲2̲3̲ 2 5 | 3 2 1 0 ‖

笑欢天　　笑 欢天　又到春天同庆　快樂年

‖ 6 − 4 . 6̲ | 5 3 2 − | 5 − 2 5̣ | 3 2 1 − |

一 切 都 勝舊年　　發 財 更 少不免

| 2 . α̲ 5 5 | 3 2 1 − | 2 3 2 6 | 5 − − − ‖

無窮暢快 多溫暖　和睦成 一 堆

| 5 3̲5̲ 2 5 | 3 5 2 − | 5 3̲5̲ 6 5 | 1 3 2 . 3 |

滿面 愉快 又過年　我地 歌唱 笑声嚷

| 1 3 2 − | 1̲2̲3 2 − | 6̲ 1̲2̲3̲ 2 5 | 3 2 1 0 ‖

笑声嚷　　笑 声嚷　又到春天同庆　快樂年

19. 快樂年（調寄《醉紅塵》）

20. 春天到（調寄《Holiday》）

新春頌

周聰 詞

曲取自"Holiday"

21. 新春頌（調寄《Holiday》）

4/4　　　　　　　春天舞曲　　　　　　　　　周聰 詞
　　　　　　　　　　　　　　　　　　　　曲取自"青春舞曲"

| 3 2 7 1 3 2 1 7 | 6 6.4 3 － | 3 2 7 1 3 2 1 7 |

春光逝去今朝再現　萬丈光輝　　花朵謝了今朝再度
春天又到歌聲唱頌　萬丈春暉　　春之艷美春花燦媚

| 6 6 6 6. － | 6 2 4 3 6 4 | 3 3♯2 3 － |

又極艷麗　　玫瑰盛開　　綠葉搖曳
實在艷麗　　薔薇盛開　　綠葉搖曳

| 3 2 7 1 3 2 1 7 | 6 6.4 3 － | 3 2 7 1 3 2 1 7 |

青山綠翠春光照着　悠悠清溪　　青春去舞花草樹鳥
青山綠翠青風吻着　悠悠情溪　　青春去舞花草樹鳥

| 6 6 6 6 － | 6 1 1 1. 7 | 6 1 7 6 7 － |

實在艷麗　　寒冷已過去　　愉快又重聚
實在艷麗　　忘記了過去　　愉快是重聚

| 7 1 2 4 3 2 1 7 | 6 6 6 6 － ‖

又到春天青春快去　日日歡聚
又到春天青春快去　日日歡聚

22. 春天舞曲（調寄《青春舞曲》）

163

後記

　　為粵語流行曲之父周聰寫一本小小的史書，是近幾年來的一大心願！現在看着書稿已排成書樣，快將付梓面世，內心是有點兒激動。

　　周聰是 1993 年辭世的，距今天已逾四分之一個世紀，相信已為不少世人忘掉。幸而在網上世界，是有很多有心人把周聰時代的粵語時代曲貼到網上，使得那個時代的聲音，繼續傳揚。

　　其實，現在才為周聰編寫史傳，是有點遲，史料散失已頗嚴重，能憶起周聰往事的也沒有幾人。筆者只好在舊報刊及舊唱片上多下工夫，總算有若干收穫，由是可以讓我們較清晰地認識到周聰當年在播音界及歌樂界都曾有叱咤風雲之時。

　　當然，歷史從來都是由眾人構成的，故此這本小書也沒有忘記嘗試重構一下周聰所處的那個時空，整個粵語流行曲界是怎樣地發展起來的，而且細看一下，在上世紀五十年代中期，是有個小小的高峰。

　　記得在 2000 年撰寫《早期香港粵語流行曲（1950-1974）》一書的時候，曾引錄了袁枚的一首短詩：

> 白日不到處
> 青春恰自來
> 苔花如米小
> 也學牡丹開

　　只因為感到，這詩確可作為早期粵語流行曲的寫照：雖地位處於寒微，也依然生生不息，花縱小如米，也一樣像牡丹般怒放。不過此刻也想

165

起詞人盧國沾昔日在《香江歲月》主題曲中所寫的幾句:「掏我一切熱誠創業,願這心訣有人細閱」。五十年代初,周聰及當時的多間唱片公司,創「粵語時代曲」之業,筆路藍縷,以啟山林,這「心訣」,也願有人細閱。

本書得以順利完成,非常感謝周聰的遺孀、周聰的千金Annie,以及唱片收藏家洪貫勇先生和錢隆先生的鼎力支持和幫助!因為有他們提供的許多珍貴資料,本書內容遂得以大大豐富!

最後,有一點必須交代一下。本書書末所附錄的周聰手稿複印本,乃是1980年代的時候,筆者為周聰作訪問時,他特別複印給我的,當時很是感動,再三道謝!多年來,筆者一直珍藏着。近年因為要撰寫本書,始有緣得以接觸到周聰的家人,但卻説已無任何周聰的手稿存留下來。故此,手頭這批雖只是複印本,卻已變得獨一無二,現在特地刊在書中,與讀者分享!

責任編輯：羅國洪

封面設計：張錦良

周聰和他的粵語時代曲時代

作　　者：黃志華

出　　版：匯智出版有限公司

　　　　　香港九龍尖沙咀赫德道 2A 首邦行 8 樓 803 室

　　　　　電話：2390 0605　　傳真：2142 3161

　　　　　網址：http://www.ip.com.hk

發　　行：香港聯合書刊物流有限公司

　　　　　香港新界大埔汀麗路 36 號中華商務印刷大廈 3 字樓

　　　　　電話：2150 2100　　傳真：2407 3062

印　　刷：陽光 (彩美) 印刷有限公司

版　　次：2019 年 11 月初版

國際書號：978-988-79783-7-4

香港藝術發展局
Hong Kong Arts Development Council 資助

香港藝術發展局全力支持藝術表達自由，本計
劃內容並不反映本局意見。